來去京都 Long Stay

京都民宿導覽手冊

作者 Arika（アリカ）
譯者 張富玲

CONTENTS

目 錄

006 | 什麼是「民宿」呢？
007 | 本書參閱方式
008 | 京都民宿探訪全地圖

009 | 東山周邊
Higashiyama

010 | 東山周邊地圖

012 | Guest house RAKUZA
樂座
075-561-2242(8:00～21:00)／東山區宮川筋2-255／大通鋪房間每人3000日圓，有個人房。※大通鋪房間僅限女性。

014 | GUEST HOUSE
金太
075-525-5155(9:00～22:00)／東山區新宮川町通松原下行西御門町462／大通鋪房間每人3090日圓，有個人房。※大通鋪房間有女子房和男女混住房。

016 | 女客專屬京都民宿
Acorn House
※不接男客。
090-3991-3718 (8:00～22:00) ※僅住房前日或當天可接受電話預訂／東山區博多町108-1／大通鋪房間每人3000日圓，有個人房。※請事前確認可接受公式網站上的住房規則再行預訂。

018 | Gojo Guest House
五条民宿
075-525-2299(8:00～22:00)／東山區五条橋東3-396-2／大通鋪房間每人2600日圓，有個人房。※個人房只接受兩人以上訂房。

020 | Gojo Guesthouse Annex
五条民宿別館
075-525-2298(9:00～21:00)／東山區大和大路小松町4-11-26／個人房每人2750日圓起～

022 | KIRAKU INN
氣樂ＩＮＮ
075-202-4132
(9:00～11:00／16:00～20:00) ※電話預約僅限當日訂房／東山區新門前通梅本町251／大通鋪房間每人2850日圓，有個人房。※大通鋪房間限女客。

024 | IchiEnSou Guesthouse
一圓相
075-950-1026
(8:00～14:00／16:00～22:00)※預約請利用網站／東山區大和大路通四条下行4丁目小松町4-2／大通鋪房間每人3000日圓。※大通鋪房間有女客房和男女混住房。

026 | KYOTO-SHIRAKAWA
京町家民宿——京都白川
075-533-8660(8:00～23:00)／東山區三条白川筋西入土居之內町460-1／個人房每人4000日圓起～

028 | Hostel HARUYA Kyoto
宿HARU家Kyoto
075-533-3310(8:30～11:00／16:00～21:00)／東山區三条通白川橋西入二筋目下行古川町542-4／大通鋪房間每人2500日圓，有個人房。※大通鋪房間限女客。

030 | kiyomizu youth hostel
清水青年旅館
075-541-1651(8:00～11:30／16:00～22:30)／東山區五条橋東6-539-16／大通鋪房間每人3960日圓（會員3360日圓），有個人房。

030 | A-yado GION
075-531-5489(8:00～0:00)／東山區中之町244-2 SAKURA大樓祇園3F／大通鋪房間每人1500日圓起～

030 | Peace House Sakura
080-4709-500、090-9866-2643
(9:00～23:00)／東山區門脇町188-1／每人3000日圓，有個人房。※大通鋪房間是男女混住。

031 | 左京區周邊
Sakyoku

032 | 左京區周邊地圖

034 | WARAKU-AN
和樂庵
075-771-5575 (10:00～21:00)／左京區聖護院山王町19-2／大通鋪房間每人2500日圓，有個人房。

036 | Kyonoen
京都町屋（町家）民宿京之en
075-721-8178、090-1220-3524
(10:00～22:00)／左京區北白川下池田町27／大通鋪房間每人2800日圓，有個人房。※大通鋪房間是男女混住房。

038 | Guest House Kobako

080-3829-9343(13:00~0:00)／左京區岡崎南御所町40-10／大通鋪房間每人2500日圓，有個人房。

040 | RokuRoku
鹿麓

075-771-6969
(8:00~11:00／17:00~21:00)／左京區鹿谷寺前町61／大通鋪房間每人2500日圓，有個人房。

042 | Bonteiji
梵定寺

050-3105-6060、090-1227-0126
(8:00~23:00)／左京區田中關田町33-5／個人房每人3000日圓起～

044 | The earth ship
民宿地球號

075-204-0077(9:00~23:00)／左京區吉田中阿達町33-15／大通鋪房間每人2500日圓，有個人房。

044 | KAWADO
閑話堂

075-708-6487、080-3822-7722
(10:00~22:00)／左京區田中南大久保町8／大通鋪房間每人2000日圓起，有個人房。※大通鋪房間限女客。

044 | guesthouse Hyakumanben cross
百萬遍cross

075-708-2523
(7:00~11:00／16:00~23:00) ※預約請利用網站／左京區田中大堰町157／大通鋪房間每人3600日圓，有個人房。

045 | 西陣周邊
Nishijin

046 | 西陣周邊地圖

048 | 和風民宿Tani House

075-492-5489 (10:00~22:00)／北區紫野大德寺町8／大通鋪房間每人2000日圓，有個人房。

050 | Guesthouse KINGYOYA
金魚家

075-411-1128(10:00~21:00)／上京區歡喜町243／大通鋪房間每人2700日圓，有個人房。

052 | Guest House Nagomi
和

075-201-3103(8:00~12:00／15:00~21:00)／上京區大宮通鞍馬口上行西入若宮橫町108-6／大通鋪房間每人2500日圓，有個人房。

054 | Hostel Mundo

075-811-6161(9:00~22:00) ※預約請利用網站／上京區天坪町596／大通鋪房間每人2000日圓起，有個人房。※大通鋪房間限女客。

056 | Guest House ITOYA
糸屋

075-441-0078(8:00~11:00／16:00~21:00) ※僅住房前三日或當天可接受電話預訂／上京區淨福寺五辻下行有馬町202／大通鋪房間每人2500日圓，有個人房。
※大通鋪房間限女客。

058 | guest house KIOTO
木音

075-366-3780 (9:30~21:00) ※僅住房前三日或當天可接受電話預訂／上京區溝前町100／大通鋪房間每人2700日圓，有個人房。

060 | Small World Guest House
小世界旅社

075-491-3868 (8:00~23:00)／北區紫野下鳥田町25-10／大通鋪房間每人2000日圓，有個人房。

062 | Guest House Sukeroku
助六

075-441-8237 (10:00~21:00)／上京區上立賣通淨福寺西入蛭子町653／個人房每人3000日圓起～

064 | 京町屋民宿
Makuya

075-201-4980 (9:00~21:00)／上京區下立賣通千本稻菜町442-5／個人房每人2333日圓起～

064 | Guest House Bon
凡

075-493-2337 (8:00~22:00)／北區紫野上門前町63-2／個人房每人2500日圓起～

065 | Guest House Komachi
櫻小町
075-406-1930（10:00~0:00）／北區衣笠
街道町10-2／大通鋪房間每人3000日
圓，有個人房。
※大通鋪房間是男女混住房。

065 | moonlight guesthouse
月光莊 京都
080-6924-8131（8:00~0:00）／北區紫野
南舟岡町73-18／大通鋪房間每人2000
日圓，有個人房。

066 | Guest House hannari
075-803-1300（8:00~22:00）／上京區日
暮通下立賣下行櫛笥町693／大通鋪房
間每人2500日圓起~，有個人房。

066 | Hostel Kyotokko
Hostel京都子
075-821-3323（7:30~21:00）／上京區左
馬松町783／大通鋪房間每人2100日圓
起~，有個人房。
※大通鋪房間是男女混住房。

067 | 中心部
Centra Area

068 | 中心部地圖

070 | guest house Kazariya
錺屋
075-351-1711（8:00~12:00／16:00~21:00）
／下京區五条通室町西入東錺屋町184
／大通鋪房間每人2500日圓，有個人
房。
※大通鋪房間限女客。

072 | Pan and Circus
080-7085-0102（10:00~21:00）※預約請
利用網站／下京區河原町通五条上行
安土町616／大通鋪房間每人3000日
圓。

074 | KHAOSAN KYOTO GUEST HOUSE
KHAOSAN 京都民宿
075-201-4063（8:00~21:00）※預約請利
用網站／下京區寺町通佛光寺上行中
之町568／大通鋪房間每人2000日圓
起~，有個人房。※大通鋪房間有女
客房和男女混住房。

076 | KYOTO GUEST HOUSE ROUJIYA
京都民宿ROUJIYA
075-432-8494（8:00~11:00／16:00~22:00）
／中京區西之京池之內町22-58／大通
鋪房間每人3000日圓，有個人房。

078 | Rakuen
京都民宿 樂緣
075-744-0467（10:00~22:00）／中京區夷
川通小川東入東夷川町636-8／大通鋪
房間每人2000日圓，有個人房。
※大通鋪房間有女客房和男女混住房。

078 | Guesthouse Jiyu-jin
時遊人
075-708-5177（8:00~11:00／16:00~22:00）
／下京區東洞院五条下行和泉町524／
大通鋪房間每人3100日圓起~，有個
人房。

079 | Guest House Kabuki
歌舞喜
075-341-4044（8:00~22:00）／下京區豬熊
通五条下行柿本町670-5／大通鋪房間
每人3000日圓，有個人房。
※大通鋪房間限女客。

080 | 京都 Costa del Sol
075-361-1551（9:00~13:00／15:00~21:00）
／下京區新町通五条下行蛭子町134-1
／個人房每人2500日圓起~

080 | UNO HOUSE
075-231-7763（全天24小時）／中京區新
島丸通丸太町下行東椹木町109／大通
鋪房間每人2500日圓，有個人房。

081 | Guest House YAHATA
075-204-5897（9:00~21:00）／下京區西洞
院通五条上行八幡町544／大通鋪房間
每人2500日圓起~，有個人房。

081 | O-yado Sato
和宿 里
075-342-2123（8:00~22:00）／下京區若宮
通六条西入上若宮町93／個人房每人
4800日圓起~

082 | **京都車站・嵯峨野周邊**
Kyoto Station and Sagano

083 | 京都車站周邊地圖

090 | 嵯峨野周邊地圖

084 | Hostel HARUYA Aqua
宿HARU家 Aqua
075-741-7515(8:00~11:00／16:00~21:00)
／下京區和氣町1-12／大通鋪房間每人
2500日圓起～，有個人房。
※大通鋪房間限女客。

086 | Backpackers Hostel K's House Kyoto
**背包客旅館──
K's House京都**
075-342-2444(8:00~23:00)／下京區土手
町通七条上行納屋町418／大通鋪房間
每人2300日圓起～，有個人房。

088 | Kyoto Guest House Lantern
京都民宿Lantern
075-343-8889(9:00~23:00)／下京區西
八百屋町152／大通鋪房間每人2500日
圓起～，有個人房。

091 | musubi-an
結庵
075-862-4195(10:00~20:00)※僅限無法
網站預約時／西京區嵐山中尾下町51
／大通鋪房間每人3500日圓，有個人
房。※大通鋪房間限女客。

094 | Guest House BOLA-BOLA
075-861-5663(8:00~23:00)／右京區太秦
堀內町25-17／大通鋪房間每人2500日
圓，有個人房。

096 | Kyoto Hana Hostel（京都花宿）
075-371-3577(8:00~14:00／15:00~22:00)
／下京區粉川町229／大通鋪房間每人
2500日圓起～，有個人房。※大通鋪
房間有女客房和男女混住房。

096 | TOMATO Guest House
075-203-8228(9:00~21:00)／下京區鹽小
路通堀川西入志水町135／大通鋪房間
每人2200日圓起～，有個人房。

097 | Guest House Kyoto
Guest House 京都
075-200-8657(8:00~22:00)／下京區黑門
通木津屋橋上行徹寶町401-1／大通鋪
房間每人2600日圓起～，有個人房。
※大通鋪房間有女客房和男女混住
房。

097 | Budget Inn
075-344-1510(8:00~22:00)／下京區油小
路通七条下行油小路町295／個人房每
人3000日圓起～

098 | J-Hoppers Kyoto Guest House
075-681-2282(8:00~11:00／15:00~22:00)
／南區東九条中御靈町51-2／大通鋪房
間每人2500日圓，有個人房。※大通
鋪房間有女客房和男女混住房。

098 | GUEST HOUSE Tarocafe
070-5500-0712(8:00~22:00)／下京區七
条通烏丸東入真苧屋町220-2-3／大通
鋪房間每人3000日圓。

099 | **旅宿ATAGOYA**
075-881-7123(10:00~22:00)／右京區嵯
峨天龍寺東道町4-27／個人房每人3500
日圓起～

099 | Utano youth hostel
宇多野青年旅館
075-462-2288(7:00~23:00)／右京區太秦
中山町29／大通鋪房間每人3300日圓
起～，有個人房。

100 | Taiwan Tourist
台灣旅人篇
Milly／潑力史翠普／季子弘／林奕岑
／阿曼達

備註：本書日文版於2012年出版。中文版2014年10月出版前，相關資料已進行
最終確認。惟售價等資訊隨時有波動，建議讀者出發前務必與民宿確認。

什麼是「民宿」呢？

民宿原則上都是自助服務，只單純提供住宿。不像飯店或旅館會提供額外服務，譬如鋪放和收拾床鋪、被子，或是鋪置床單，一般都是由房客自行操作。不提供餐點，有供餐的話會額外收費；替代做法是，有些民宿可讓房客在公共廚房自己料理。浴室、洗臉台、廁所等設施，則大都與其他房客共用。

但相對地，住宿費低廉，尤其是供不同旅客共宿的「大通鋪房間」，單獨投宿者也可以自在利用。起居室之類的公共空間很多，可和其他房客交流，分享旅行情報等，那種宛如自家般的舒適氛圍也是住民宿的魅力。

京都有許多民宿改建自町家和古老民房，由於能以低廉的價格體驗到在地生活的情調，很受年輕族群和外國旅客歡迎。

不過，由於建築物老舊，空調和隔音效果不甚理想，房客多少要做好防寒、防暑的準備。此外，由於許多設施都是房客共用，想要有舒適愜意的住房經驗，必須謹守深夜不大聲喧嘩、使用過的餐具要清洗歸位等最低限度的禮儀，和各家民宿規定，發揮禮讓精神。

每家民宿有其不同的個性。有的民宿房客之間互動熱絡，有的民宿適合一個人安靜休息，或是可能外國旅客較多、定期會籌畫活動等等……因此，為了找到符合自己需求的民宿，如果在本書中發現自己感興趣的民宿，最好事先到各家網頁確認民宿特色等資訊。仔細參考各家經營宗旨和原則挑選民宿，不僅能享受愜意的住房經驗，想必也會找到永存自己回憶裡的特別所在。

●備品

毛巾、睡衣、牙刷等備品，原則上皆需自備。不過有些民宿會提供租借或販售服務，最好事先確認。有些民宿的淋浴間亦會提供洗髮精、潤絲精、沐浴乳。

●設施

浴室、洗臉台、廁所、廚房，大都需與其他房客共用。此外，浴室多採淋浴間形式，就算民宿有浴缸，往往也不提供房客使用。如有泡澡需求，建議利用當地澡堂，兼作觀光。
廚房大都可供房客自炊，但其中有些民宿廚房僅能進行簡單的食物加熱，這點最好事先確認。

本書參閱方式

☖ 房價 ❶

大通鋪房間以及個人房純住宿一晚的最低價格。基本上大通鋪房間採男女分房。但有些民宿僅提供女客大通鋪房間，或是採男女混住，需注意。個人房是否可接受一人投宿和所收取房價，以及其他房型資訊，請向民宿或上店家網頁確認。

☎ 電話 ❷

（）內為受理時間。本書標示日本國內電話。

✉ 預訂 ❸

標示「必須」指原則上不接受當日預訂，標示「需要」指如有空房可接受當日預約。

☉ 預訂辦法 ❹

如欲以電話預訂，請遵守受理時間。

🛏 入住時間 ❺

入住受理時間。需嚴守，若有延遲有的民宿需另外收費，請務必於事前聯繫。入住前是否提供寄放行李服務，請事前向民宿確認。

🧳 退房時間 ❻

退房受理時間。退房後是否提供寄放行李服務，請事前向民宿確認。

🔑 門禁 ❼

門禁時間。需嚴守，但若有延遲，請務必於事前聯繫。

🚭 禁菸規定 ❽

是否禁菸。如未禁菸，請務必於指定場所吸菸。

🚿 淋浴間·浴室 ❾

淋浴間·浴室的有無與收費。若民宿有浴缸，但僅提供房客淋浴，則只標示淋浴間。

👕 洗衣機 ❿

洗衣機的有無與收費。部分民宿提供免費洗衣精，請事前向民宿確認。

💳 信用卡 ⓫

是否可使用信用卡。需注意可接受信用卡的類別與使用金額。

🚗 停車場 ⓬

停車場的有無。如需利用停車場，請於事前聯繫民宿。

※備註：

京都榻榻米尺碼稱「京間」，寬95.5×長191公分。

（參考範例一）

樂 座

MAP→ P10

房價	純住宿一晚大通鋪房間每人3000日圓，個人房每人2350日圓起～（豪華房四人投宿時）。 ※大通鋪房間僅限女性。 ❶		語言服務：	日語、English
			入住時間：	16:00～21:00 ❺
			退房時間：	8:00～11:00 ❻
電話	075-561-2242（8:00～21:00） ❷		門禁：	無 ❼
			熄燈時間：	無
地址	東山區宮川筋2-255		禁菸規定：	吸菸請至客廳 ❽
交通	京阪電車「祇園四条」站（一號出口）出站即到。		淋浴間·浴室：	一淋浴間，免費。 ❾ ※二十四小時皆可使用。
			廚房：	無
預訂	需要（如有空房可接受當日預約） ❸		洗衣機：	一台，200日圓。 ❿
預訂辦法	電話、網頁 （網頁訂房表格、e-mail） ❹		無線網路：	有
			電腦：	一台，免費。
網址	http://rakuza.gh-project.com/		信用卡：	可（Visa、Master）。 ⓫ ※限10,000日圓以上。
公休	無		停車場：	無 ⓬
			容納人數：	7房18人
			腳踏車租借：	500日圓／1日，2台。

京都民宿探訪全地圖
MAP

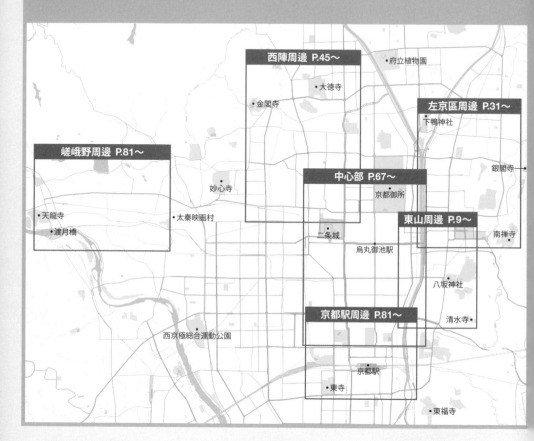

西陣周邊 P.45～

・府立植物園

・大德寺

・金閣寺

左京區周邊 P.31～

下鴨神社

銀閣寺

嵯峨野周邊 P.81～

中心部 P.67～

妙心寺

京都御所

・天龍寺

・太秦映画村

東山周邊 P.9～

・渡月橋

南禅寺

一条城

烏丸御池駅

八坂神社

清水寺・

京都駅周邊 P.81～

西京極総合運動公園

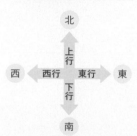
京都駅

・東寺

・東福寺

○ **京都的地址表記方式**

京都東西向・南北向的街道呈棋盤狀交錯，地址表記多使用「上行・下行」之類的「慣用指示」。

一旦習慣，此一原則就如同看地圖一般易懂，學起來有助於你的京都散步之旅更加順暢。

○ **京東西南北的表示方法**

北

上行

西 ← 西行　東行 → 東

下行

南

○ **基本慣用指示方式**

河原町通　四条　上行
「臨河原町通，在經過四条通的十字路口後，往北走的地方。」

四条通　河原町　東行
「臨四条通，在經過河原町通的十字路口後，往東走的地方。」

東 山 周 邊

Higashiyama

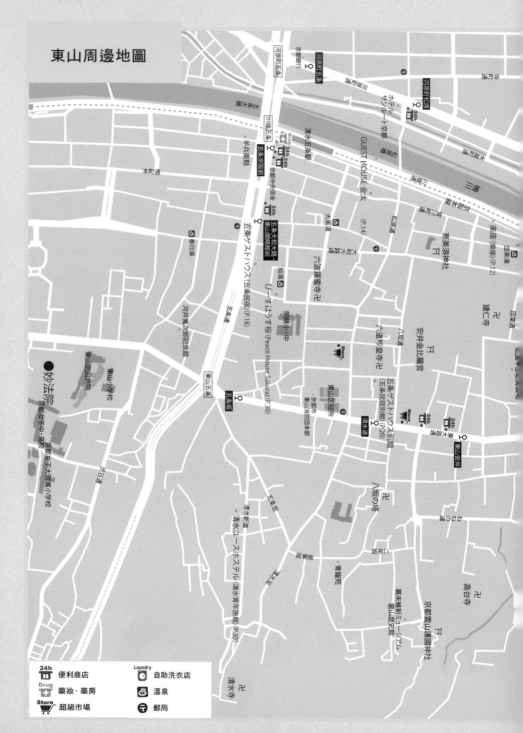

東山周邊地圖

河原町五条
京都銀行
河原町五条
24h
ホテル
サンルート京都
河原町MAN
京阪線 (樂座) (P.12)

本町通
川端五条
Drug 24h
五条京阪前
京都信用金庫
半兵衛麩
清水五条駅
京阪本線
川端通
GUEST HOUSE 金太
(P.14)

五条大和大路・
東山開睛館前
24h
五条ゲストハウス (五条民宿別館) (P.18)
六波羅蜜寺 卍
びーすはうす桜 (Peace House Sakurai) (P.30)

春日通
河井寬次郎記念館

五条通
五条坂
東山五条
東山病院
東山武田病院

妙法院
京都女子中・高校
京都女子大附屬小學校

渋谷通

五条坂
六道珍皇寺 卍
六道之辻
東山警察署
東山消防本部

五条ゲストハウス本館 (P.20)
(五条民宿別館)
Store
24h
24h
東山安井

惠美須神社
卍 建仁寺

八坂通
安井金比羅宮
二年坂
八坂の塔 卍
三年坂

ねねの道
高台寺 卍

清水坂
京都市區役所
東山消防分團本部

松原通
清水新道
清水道

清水坂
清水道
清水坂
清水寺 卍

産寧坂
茶わん坂
青龍苑

幕末維新ミューズアム
靈山歷史館
京都靈山護國神社
卍 高台寺

清水ユースホステル (清水青年旅館) (P.30)
卍 清水寺

24h 便利商店	**Laundry** 自助洗衣店	
Drug 藥妝・藥房	♨ 溫泉	
Store 超級市場	〒 郵局	

藤井大丸

阪急京都線

高島屋

京都マルイ

河原町通

新京極通

寺町通

三ヶ京都

京都BAL

木屋町通

先斗町通

卍本能寺

京都市役所

京都市役所前駅

御池通

京都ホテルオークラ

京都ロイヤルホテル&スパ

河原町御池

河原町三条

京都市美術工芸高校

四条大橋

四条河原町

四条大橋

三条大橋

二条大橋

川端通

京阪本線

三条京阪前

KYOUEN

南座

交番

京阪本線

宮川町通

24h

辰巳大明神

古門前通

A-yado GION (P.30)

鍵善良房

よーじや

一力亭

気楽INN (気楽INN) (P.22)

新門前通

知恩院前

祇園

八坂神社

円山公園

卍知恩院

卍青蓮院門跡

地下鉄東西線

三条神宮道

東山駅

京都しらかわ (P.26)

宿ねこ家 Kyoto (宿HARU) (P.28)

祇園白川

華頂大学・短大

華頂女子中高

東大路

三条京阪駅

三条通

京都中央信用金庫

東山三条

東山三条

Drug

仁王門通

二条通

東大路通

神宮道

平安神宮

京都市美術館

京都国立近代美術館

京都国立博物館

オーダン・バルブ

至平安神宮

冷泉通

岡崎通

兩面開窗引入光和風，透過臨川端通的窗子可見鴨川。

窗外可見宮川町街景的雙人房（型號2

Guest house RAKUZA

樂座

得以一窺花街堂奧、
前身為茶屋的絢麗民宿。

位於家家戶戶屋簷下懸掛著燈籠，藝妓、舞妓們的身影不時可見的花街——宮川町。民宿建築物原是經營茶屋，屋齡超過一百年，精心布置的壁龕、織巧的格子窗，以及鑲格窗細緻的鏤空雕花，每間房都隨處可見洗練的匠心獨具，讓人一窺那個「不接生客」的花街世界之堂奧，得以陶醉其中。建築物面朝宮川町通，後門臨川端通，客房採光、通風良好，並具有完善的空調設備。面朝中庭的客廳是兩間相通的和室，還有二樓的陽台，公共空間寬敞舒適。

宮川町通上的藍色暖簾是顯眼的標誌。

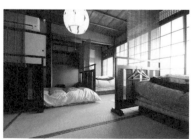

大面開窗採光明亮，氣氛閒適的女子大通鋪。

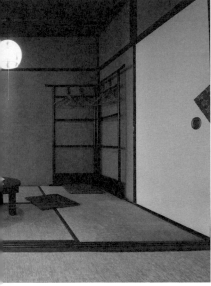

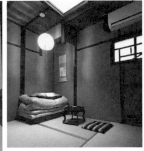

三疊大的單人房開有天窗。

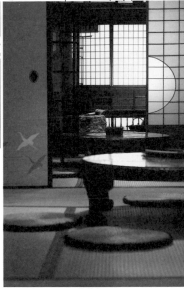

女主人山畑真理小姐也
住在民宿裡。

公共客廳臨中庭、占兩間相通和室。

儘管坐落在鄰近祇園、四条河原町的鬧區地帶，但女主人常駐在民宿，或許是這股安心感使然，吸引許多獨自旅行的女客和五、六十歲的年長旅客，氛圍沉靜。民宿設施很現代化，沒有門禁和熄燈時間，淋浴間二十四小時皆可使用。除了腳踏車和毛巾、浴衣等備品，還提供手機充電器和讀卡機的租借，細心的服務令人由衷感謝。合作的和服租借商家提供的到府穿和服服務也廣受好評。

二樓的樓梯平台為開放構造，可俯瞰中庭。

洗臉盆很可愛的洗臉台，延用原有舊磁的淋浴間。

Guest house RAKUZA
樂座

MAP→ P10

房價	純住宿一晚大通鋪房間每人3000日圓，個人房每人2350日圓起～（豪華房四人投宿時）。 ※大通鋪房間僅限女性。
電話	075-561-2242（8:00~21:00）
地址	東山區宮川筋2-255
交通	京阪電車「祇園四条」站（一號出口）出站即到。
預訂	需要（如有空房可接受當日預約）
預訂辦法	電話、網頁 （網頁訂房表格、e-mail）
網址	http://rakuza.gh-project.com/
公休	無

語言服務： 口語、English
入住時間： 16:00~21:00
退房時間： 8:00~11:00
門禁： 無
熄燈時間： 無
禁菸規定： 吸菸請至客廳
淋浴間·浴室： 一淋浴間，免費。
　　　　　　 淋二十四小時皆可使用。
廚房： 無
洗衣機： 一台，200日圓。
無線網路： 有
電腦： 一台，免費。
信用卡： 可（Visa、Master）。
　　　　 ※限10,000日圓以上。
停車場： 無
容納人數： 7房18人
腳踏車租借： 500日圓／1日，2台。

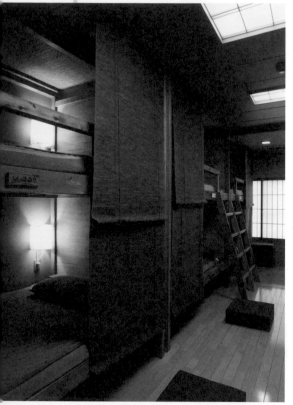

女客大通鋪房間擺的是寬敞的小型雙人床。還提供坐墊，方便旅客談天。

可在一樓的「鍋燒麵金家」吃早餐。享用午、晚餐，房客有九折優惠。

GUEST HOUSE 金太

**體驗茶屋街風情的同時，
享受乾淨而舒適的時光。**

　　金太二〇一一年開幕於京都的五花街之一──藝妓與舞妓身影來來往往的宮川町。民宿是由茶屋改建，從以紅牆和彩色玻璃妝點的櫃台猶可見絢麗風情，特別受外國旅客好評。此外，不僅是淋浴間，民宿設施有如飯店，十分舒適完善。民宿主人西村欣也先生從年輕時騎摩托車旅行各地的經驗，心中決定「平價旅舍裡有些地方不是很乾淨。如果我自己要開民宿，我會把錢花在該花的地方上，打造一家舒適的民宿」。他也參考從前偶遇的外國觀光客意見，寢具全採用高反發床墊，致力追求良好的睡眠品質，也在女客大通鋪房間和個人房放置保險箱。

　　二〇一二年夏天，食堂「鍋燒麵金家」也在一樓開幕，販售以京都風味食材製作的烏龍麵、關東煮等餐點，錯過晚餐的晚歸房客也不用擔心。店內裝飾有不時會上門造訪的舞妓的扇子，悠閒地待在店裡也是不錯的選擇。

入口是帶有茶屋風情的格子門。

員工西村佳代子小姐。

八疊大的個人房（可住到四人）可從窗子望見宮川町通。

潔淨的洗臉台和淋浴間二、三樓各一，廁所有四間。（左上、右上）

早餐（500日圓）菜色每日更換，有白飯、一道主菜、醬菜、蛋等等。（左下）

櫃台處的紅牆和彩色玻璃令人印象深刻。（右下）

GUEST HOUSE
金太
　　　　　　　　　　　　　　　　　MAP→ P10

房價	純住宿一晚大通鋪房間每人3090日圓，個人房每人3090日圓起～（和室房四人投宿時）。 ※2014年4月起，個人房每人3090日圓起。 ※有長期住宿優惠。 ※早餐500日圓。 ※大通鋪房間有女子房和男女混住房。
電話	075-525-5155(9:00~22:00)
地址	東山區新宮川町通松原下行西御門町462
交通	京阪電車「清水五条」站（五號出口），徒步約五分鐘；市巴士「河原町松原」站，徒步約七分鐘。
預訂	需要（如有空房可接受當日預約）
預訂辦法	電話、網頁（網頁訂房表格）
網址	http://www.kinta-kyoto.com/
公休	無

語言服務：	日語、a little English
入住時間：	15:00~22:00
退房時間：	~12:00
門禁：	無
熄燈時間：	23:00
禁菸規定：	吸菸請至用餐區
淋浴間‧浴室：	男女淋浴間各一，免費。 ※24小時皆可使用。
廚房：	無
洗衣機：	一台，200日圓（烘乾機100日圓／30分鐘）。
無線網路：	有
電腦：	一台，免費。
信用卡：	不可。
停車場：	無
容納人數：	3房12人
腳踏車租借：	500日圓／1日，2台。

客廳的橘紅色牆面令人印象深刻，觸感極佳的可愛草席來自山下小姐的故鄉韓國。

掛有麻質暖簾的入口。

女客專屬京都民宿

Acorn House

置身於清潔感和安心感之中，
成熟女性得以靜心的住宿環境。

牆上掛有豐富的京都資訊和明信片。

儘管地點接近鬧區四条河原町，但附近一帶瀰漫著閒靜的下町（老街）風情。民宿取名「Acorn」，是栗子的意思，因為附近有團栗通和澡堂「團栗湯」。「我本來就常去團栗湯洗澡，後來一眼看中了在旁邊出售的民房」，民宿主人山下美保子小姐說。車站就在附近，澡堂近在眼前，這絕佳地點令她腦中閃過要開一家民宿的念頭，就像她從前出國時住過的那種便宜清潔，卻令人安心的旅舍。

客廳牆壁模仿德國那家令她驚豔的旅舍漆成橘色。在這家充滿異國情調和溫暖氛圍的女客專屬民宿，「作為旅途中的安全基地，安靜的睡眠環境是最重要的考量」。民宿網站上詳列住房守則。那些贊同她經營主張的「獨立成熟女性」從各地前來造訪。

建築物屋齡雖已超過一百年，但裝有地板暖氣，毋須擔心冬天的嚴寒。民宿也推薦客人去團栗湯，提供泡湯用具和折價卷，讓人得以度過一段心靈和身體都暖呼呼的時光。

六疊大的個人房通常是雙人房。房間使用間接照明，夜晚氣氛佳。

明亮的日光從窗子射進來的單人房（五疊半大）。

笑容溫柔的民宿主人山下小姐。

廚房備有調理廚具和冰箱。可站在浴缸裡使用花灑。

女客專屬京都民宿

Acorn House

MAP→ P10

房價	純住宿一晚大通鋪房間每人3000日圓，個人房每人3000日圓起～（三人房三人投宿時）。 ※不接男客。
電話	090-3991-3718 (8:00~22:00)
地址	東山區博多町108-1
交通	京阪電車「祇園四条」站（一號出口），出站即到。
預訂	必須 ※請事前確認可接受公式網站上的住房規則再行預訂
預訂辦法	網站（網頁訂房表格、e-mail） ※僅住房前日或當天可接受電話預訂
網址	http://www.eonet.ne.jp/~acorn-house/ （網站維護中）
公休	不定休

語言服務：	日語、English、한국
入住時間：	18:00~23:00
退房時間：	早晨～12:00
門禁：	無
熄燈時間：	1:00（個人房除外）
禁菸規定：	全館禁菸
淋浴間・浴室：	淋浴間一，免費。 ※0:00~6:00，請勿使用。
廚房：	有，可自炊
洗衣機：	一台，200日圓。
無線網路：	無（可有線上網）。
電腦：	一台，免費。
信用卡：	不可。
停車場：	無
容納人數：	3房8人
腳踏車租借：	無

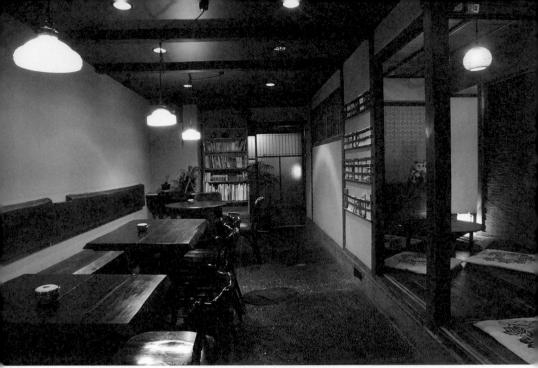

一樓的咖啡店布置了復古燈具、咖啡桌、縫紉機等物件。夜間供應酒精飲料，十分熱鬧。

Gojo Guest House
五条民宿

**可以在三個空間
自由享受悠閒一刻**

員工古木洋平先生也
是一位影像創作者。

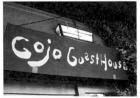

五条通上存在感十足的招牌。

　　五条民宿位於五条通上，直接改建自日式旅館，於二〇〇三年開幕，感受得到歷史感的木頭質感是其魅力所在。造訪的旅客有七、八成都是背著背包的外國人，據說和室配墊被這種純和風的風格很受歡迎。京都的榻榻米尺寸稍大，房間寬敞，除了男女客分房的大通鋪房間，還有雙人房、三人房等房型，每種房型氛圍都很閑靜。在日式風格的交誼廳，可以看看書，或是訂定旅途計畫，是個能令人靜下心的空間。

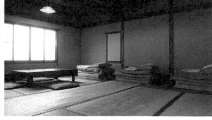

受家族旅遊等團體歡迎的三人房（可住2～5人）。

拿火盆當洗臉盆，洗東西也有情趣。

男客大通鋪房間。之所以不設隔板，是為了方便旅客交流。

交誼廳還有世界各地的照片。

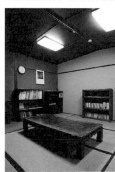

交誼廳有旅遊書和傳單資料。

吐司附咖啡的早餐300日圓。

民宿主人森谷榮二先生也很喜歡旅遊，他從自身的海外旅行經驗，於一樓開設了咖啡店。民宿員工裡還有曾經環遊世界一周、造訪各國的影像創作者。或許是這些自由工作者所營造出的氛圍令人感到自在使然，長期住宿的旅客為數眾多。「如果要住久一點，放鬆的空間便很重要。我希望各人能住自己的床鋪、咖啡店、交誼廳等三個空間，選擇適合自己當下心情的地方，悠閒地度過」。這間民宿具體呈現出主人的心意。

五条民宿
Gojo Guest House

MAP→ P10

房價	純住宿一晚大通鋪房間每人2600日圓，個人房每人3300日圓起～（雙人房兩人投宿時）。※早餐300日圓。※個人房接受兩人以上訂房。
電話	075-525-2299(8:00~22:00)
地址	東山區五条橋東3-396-2
交通	京阪電車「清水五条」站（四號出口），徒步約五分鐘；市巴士「五条坂」站，徒步五分鐘。
預訂	需要（如有空房可接受當日預約）
預訂辦法	電話、網站（網頁訂房表格）
網址	http://www.gojo-guest-house.com/
公休	無（咖啡店週二公休）

語言服務：	日語、English
入住時間：	15:00~22:00
退房時間：	~11:00
門禁：	無
熄燈時間：	無
禁菸規定：	吸菸請至一樓咖啡店
淋浴間・浴室	淋浴間三間，免費。※11:00~15:00/0:00~7:00請勿使用。
廚房：	有，可自炊
洗衣機：	一台，200日圓（烘乾機100日圓/20分鐘）。
無線網路：	有
電腦：	二台，免費。
信用卡：	不可。
停車場：	無
容納人數：	5房20人
腳踏車租借：	500日圓/1日，4台。

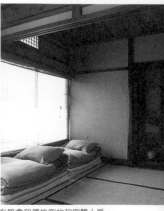

有壁龕和鑲格窗的和室雙人房。

蓋在坡道上的大型日本家屋。

土牆搭配網代天花板,裝飾有壁龕的和風交誼廳。榻榻米和昭和風的沙發很搭。

Gojo Guesthouse Annex

五条民宿別館

在美好的傳統日式家屋的
寧靜客房,快意停留。

民宿坐落於在臨五条通的五条民宿東北方約五百公尺的地方,臨近建仁寺、六波羅蜜寺、六道珍皇寺,佇立在寧靜的住宅區裡。距祇園甲部、宮川町等茶屋林立的花街,或清水寺、高台寺等東山一帶大部分觀光景點,都是散步可到的距離,地點很不錯。

客房有七間,「希望房客能住得安心」,因此不提供通鋪。房型以單人房、雙人房為主,除了觀光客,也有許多來參加會議、研修、講習會的長期住宿外國客,想必是因為住在這裡能像待在自家房間放鬆的緣故吧。

建築物老舊,在走廊或樓梯行走會發出吱呀的聲響,屋內樓梯的木頭扶手、洋式房間的復古門板、使用多年的門窗隔扇,全都很有韻味。對照之下,廚房、衛浴都經過改裝,使用方便舒適。由於房子蓋在山坡上,給人廁所和淋浴間是位在地下室的錯覺,其實都是蓋在地表上,這點也很有趣。

一、二樓各有一間西式單人房，宛如舊時的書房。

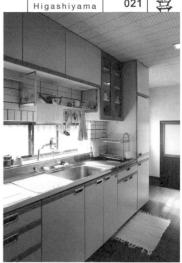

面對正門明亮寬敞的廚房。

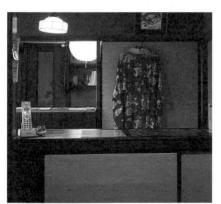

櫃台在玄關旁，裡頭是交誼廳。

淋浴間和更衣間又新又乾淨。

Gojo Guesthouse Annex
五条民宿別館

MAP→ P10

房價	純住宿一晚個人房每人2750日圓起～（雙人洋房兩人投宿時）。
電話	075-525-2298(9:00～21:00)
地址	東山區大和大路小松町4-11-26
交通	京阪電車「祇園四条」站（一號出口），徒步約十分鐘；市巴士「清水道」站，下站即到。
預訂	需要（如有空房可接受當日預約）
預訂辦法	電話、網站（e-mail）
網址	http://www.hostelskyoto.com/
公休	無

語言服務： 日語、English、中文
入住時間： 15:00～21:00
退房時間： ～11:00
門禁： 無
熄燈時間： 無
禁菸規定： 吸菸請至玄關或室外
淋浴間・浴室： 淋浴間兩間，免費。
　　　　　　　※24小時皆可使用。
廚房： 有，可自炊
洗衣機： 一台，200日圓（烘乾機100日圓/30分鐘）。
無線網路： 有
電腦： 一台，免費。
信用卡： 不可。
停車場： 無
容納人數： 7房12人
腳踏車租借： 500日圓/1日，4台（於五条民宿）。

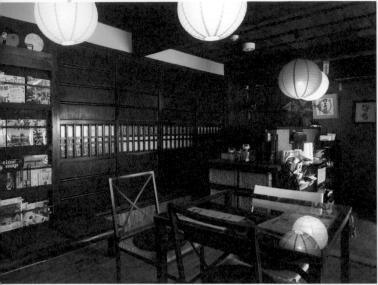

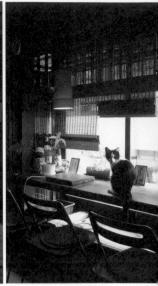

一進玄關，迎面便是開闊的櫃台兼公共空間，還有很多對規畫行程有幫助的導覽書。　公共空間盡頭的明亮吧台桌。

KIRAKU INN
氣樂INN

**熱愛遊覽京都的主人
一手打造的行動派旅舍。**

把美術商的店鋪兼住所改建成民宿。

店貓小玉。

　　民宿臨閑靜的新門前通，窗子的簾幕、黃褐色的外牆、折疊式的條凳，外觀令人感受到日式氛圍。但踏進室內一步，便進入現代化空間，為了居住便利舒適，室內已全面改裝。採光明亮的公共空間，以黑、紅色為基調，整體是亞洲現代風，淋浴間、洗臉台就像飯店般整潔具設計感。客房房門都裝設密碼鎖，並安裝冷暖氣和電視。

　　民宿主人浦崎從前也是旅人，經常造訪京都。「想在有限的時間裡暢遊京都，地點就比什麼都重要」，他鎖定這處有數個京阪電車、地下鐵車站都在徒步圈內的地點，開門營業。「如果要去三十三間堂、東福寺，搭京阪電車很方便。要去嵐山，可以坐地下鐵轉乘嵐電……」，解釋動線對他來說也是易如反掌。對想要有效率地進行觀光或商務活動的貪心旅人，此處是個絕佳的據點。

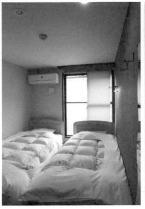

西式雙人房。從窗子可走到專屬陽台。　還留有改建前風貌的一樓和室。

二樓走廊是兩排附鎖的房門。　可迎風的專屬小陽台。

KIRAKU INN
氣樂INN

MAP→ PII

房價	純住宿一晚大通鋪房間每人2850日圓，個人房每人3000日圓起～（四疊半大和室房兩人投宿時） ※有長期住宿優惠。 ※大通鋪房間限女客。
電話	075-202-4132 (9:00~11:00/16:00~20:00)
地址	東山區新門前通梅本町251
交通	地下鐵「三条京阪」站（二號出口）、京阪電車「三条」站（二號出口）、京阪電車「祇園四条」站（九號出口），徒步約八分鐘；市巴士「知恩院前」站，徒步約兩分鐘。
預訂	需要（如有空房可接受當日預約）
預訂辦法	網站（網頁訂房表格） ※電話預約僅限當日訂房
網址	http://kirakuya-kyoto.com/
公休	無

語言服務： 日語、English
入住時間： 16:00~21:00
退房時間： ~10:00
門禁： 無
熄燈時間： 無
禁菸規定： 吸菸請至室外條凳區
淋浴間・浴室： 淋浴男女淋浴間各二，免費。
　　　　　　　※一女客淋浴間附浴缸
　　　　　　　※11:00~16:00，請勿使用。
廚房： 有，但僅供冰箱冰飲品。
洗衣機： 一台，100日圓（烘乾機200日圓/1次）。
無線網路： 有
電腦： 一台，免費。
信用卡： 不可。
停車場： 無
容納人數： 7房18人
腳踏車租借： 500日圓/1日，5台。

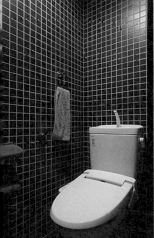

廁所、淋浴間、洗臉台都光可鑑人。

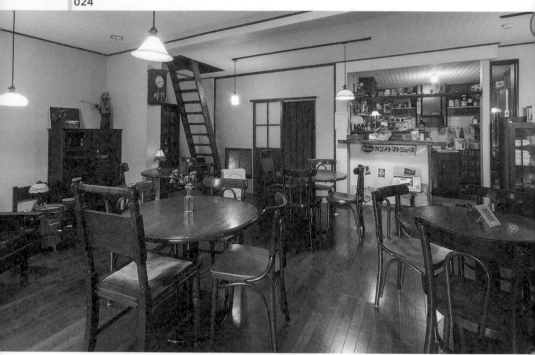

被焦糖色的桌椅圍繞，氛圍沉靜的客廳。酒吧販售啤酒、日本酒等。

IchiEnSou Guesthouse
一圓相

**在時光緩慢流動的老民家，
編紡人生記憶中的旅程**

佇立在祇園閑靜的小巷盡頭，屋齡超過一百年的老民家。經過反覆的增建與改建，民宿主人Yashi先生和朋友親手改造出一個新舊共存的獨特空間。他說經營民宿是為了實現三個目的，「和海外接軌、維持外語能力、表現自己的空間」。他和出身自韓國的妻子──Sunamu小姐，兩人一同經營這家集他心願之大成的民宿，他微笑著說每天都過得真的很幸福。可用日、英、中、韓等四種語言服務客人。事實上，據說房客有百分之九十八都是來自海外。

穿過黑色的門扉，直直走進小巷。

用有味道的復古廣告傳單修補拉門。

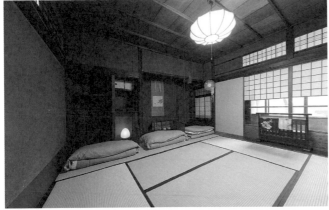

臉上帶著沉穩笑容迎接我們的
Yashi先生。

女客大通鋪房間是八疊大的和室，最多可鋪四床。

營造和式風情的淋浴間。浴室前有兩個洗臉槽。

客房是兩間寬敞恬靜的大通鋪房間。可供悠閒休憩的一樓客廳，也是可以自帶食物進場的酒吧。Yashi先生會在這裡盡可能招呼房客，有時則為房客搭起友誼橋梁。「如果住在這裡的回憶能留在他們的人生記憶裡，那就太棒了」。陶器、古董燈等舊物品不經意的點綴，也演出一段暖心的旅途時光。

Sunamu小姐喜歡
的舊碟子。

IchiEnSou Guesthouse
一圓相

MAP→ PII

房價	純住宿一晚大通鋪房間每人3000日圓。※有長期住宿優惠。※**大通鋪房間有女客房和男女混住房。**
電話	075-950-1026(8:00~14:00/16:00~22:00)
地址	東山區大和大路通四條下行4丁目小松町4-2
交通	京阪電車「祇園四條」站（六號出口），徒步約三分鐘；阪急電車「河原町」站（一號出口），徒步約十分鐘。
預訂	需要（如有空房可接當日預約）
預訂辦法	網站（e-mail）
網址	http://www.ichiensou.com/
公休	無

語言服務： 日語、English、中文、한국
入住時間： 16:00~21:30
退房時間： 08:00~11:00
門禁： 無
熄燈時間： 無 ※**23:00以後請輕聲細語**
禁菸規定： 吸菸請至門外
淋浴間‧浴室： 淋浴間一，免費。
※24小時皆可使用。
廚房： 有，可自炊。
洗衣機： 無
無線網路： 有
電腦： 一台，免費。
信用卡： 不可。
停車場： 無
容納人數： 2房11人
腳踏車租借： 無

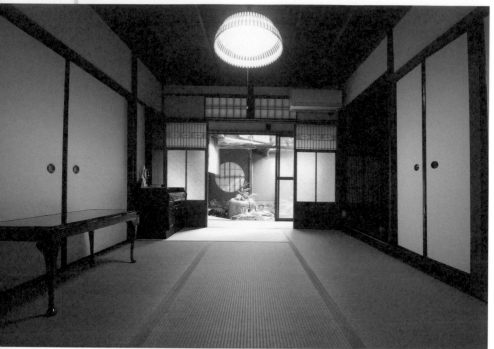

盡頭的和室臨後院，有壁龕、交錯牆架、寬簷廊，最多可住五人。

京町家民宿
京都白川

KYOTO-SHIRAKAWA

人生經驗豐富的民宿主人，
宛如家人相迎。

當季鮮花點綴玄關。

臨近白川清流，寧靜的住宅區。竹製的格子窗、藍色暖簾，外觀宛如日式餐廳般雅致。建築物本身從前是和服店，是建於昭和初期的町家。舊門窗、梁柱等都被珍惜地保留，淋浴間和廁所則重新裝潢成整潔的現代風格。青蓮院、知恩院、平安神宮等知名寺院都徒步可達，地點便利，除此之外，女主人還是花道、茶道、書道老師。玄關總是高雅地插著當季鮮花；應房客需求，也會在茶室舉辦茶道體驗活動（另行收費），無論是內在或外在，在此能接觸到多彩的日本文化。附近還有一間包棟出租的別館。

個人房共有八間，其中有些客房僅以紙拉門相隔，不過因為多是長期住宿的客人或回頭客，大家都很有禮貌，輕聲細語。有許多海外的訪客，有時還會用擺在廚房的德國FEURICH鋼琴開演奏會，這種宛如待在自己家的國際交流氛圍，也是魅力之一。

臨內院的茶室，也可作單人房。

面正門的和室。以拉門和鄰室相隔。

民宿由藤原俊則先生和今堀秀和
先生共同經營。後院是今堀先生
親手打造的。

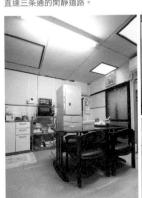

直達三条通的閑靜道路。

廚房可供加熱食物。洗臉台、淋浴間、廁所嶄新清潔。

KYOTO-SHIRAKAWA
京町家民宿 京都白川

MAP→ P11

房價	純住宿一晚個人房每人4000日圓起～（個人房兩人投宿時）。
電話	075-533-8660(8:00~23:00)
地址	東山區三条白川筋西入土居之內町460-1
交通	地下鐵「東山」站（二號出口），出站即到；市巴士「東山三条」站，徒步約五分鐘。
預訂	需要（如有空房可接受當日預約）
預訂辦法	電話、傳真（075-533-8661）網站（網頁訂房表格、e-mail）
網址	http://kyoto-shirakawa.com/
公休	無

語言服務：	日語
入住時間：	15:00 -21:00
退房時間：	~10:00
門禁：	0:00
熄燈時間：	無
禁菸規定：	全館禁菸
淋浴間・浴室：	淋浴間一，免費。※0:00~7:00，請勿使用。
廚房：	有，可借加熱食物
洗衣機：	無
無線網路：	有
電腦：	無
信用卡：	可（VISA・Master）限10,000日圓以上。
停車場：	無
容納人數：	8房23人
腳踏車租借：	500日圓/1日，4台。

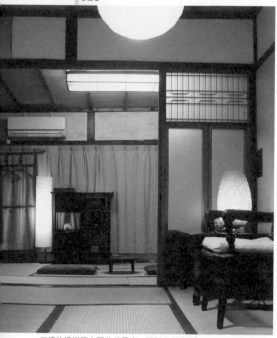

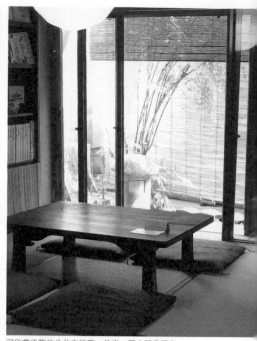

二樓的樓梯平台區兼起居室、面對大馬路的「HARUYA豪華房」。

可欣賞後院的公共交誼廳。美術、歷史藏書豐富。

Hostel HARUYA Kyoto

宿HARU家
Kyoto

接受專業款待，從生活和
閱讀中認識京都。

令人聯想到古時客棧的外觀。

　　在熟食店、魚店、糖果店櫛比鱗次，平易近人的
古川町商店街內，藍色染布上寫著「宿」字的遮陽布
是顯眼的標誌。喀啦喀啦地拉開大門，直通後院的挑
高土間（水泥地房）率先吸引人的目光，接下來，以
一聲有禮的「歡迎光臨」迎接我們的竟是穿西裝、打
領帶的工作人員，令人大吃一驚。「對旅行者而言，
旅舍也是城市的臉面。我想從服裝表現出『我們房價
雖低廉，但禮節和服務品質可是一流』的想法」。負
責人小林祐樹表示。

　　建築物是建於大正時代的表屋（住店合一）格局
的町家，灰泥牆、摻進金剛玻璃的門窗隔扇，盡可能
保留原來的風貌和家具風格。在鋪有磁磚的流理台做
飯，披著和服外套上澡堂，在後院的洗臉台洗臉，漸
漸地，不久前的京都尋常生活的節奏也滲入肌膚。打
開交誼廳裡陳列的美術、歷史入門書，更詳細地認識
白天觀光時看見的京都文化和美術，也是樂事一件。

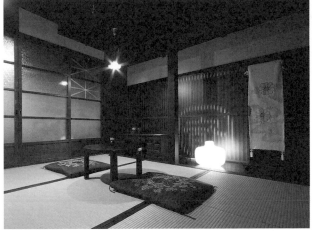

穿西裝迎接客人的負責人小林先生。

附專屬玄關和獨立廁所的「私人豪華房」。

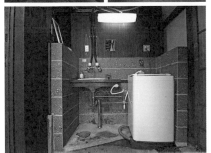

流理台在土間，很有京都町家風格。走進後院區，在洗臉台、交誼廳旁邊，還有一個小淋浴間。

Hostel HARUYA Kyoto
宿HARU家Kyoto

MAP→ P11

房價	純住宿一晚大通鋪房間每人2500日圓（學生價每人2100日圓），個人房每人2000日圓起～（豪華房四人投宿時）。**※大通鋪房間限女客。**
電話	075-533-3310(8:30~11:00/16:00~21:00)
地址	東山區三條通白川橋西入二筋目下行古川町542-4
交通	地下鐵「東山」站（二號出口），出站即到；市巴士「東山三條」站，下站即到。
預訂	需要（如有空房可接受當日預約）
預訂辦法	電話、網站（網頁訂房表格）
網址	http://www.yado-haruya.com/
公休	無

語言服務： 日語、English
入住時間： 16:00~21:00
退房時間： 8:30~11:00
門禁： 無
熄燈時間： 無
禁於規定： 全館禁菸
淋浴間・浴室： 淋浴間一，免費。
※24小時皆可使用。
廚房： 有，可自炊。
洗衣機： 一台，105日圓。
無線網路： 有
電腦： 一台，免費。
信用卡： 不可
停車場： 無
容納人數： 4房17人
腳踏車租借： 540日圓/1日，4台。

kiyomizu youth hostel
清水青年旅館　MAP→ P10

房價	純住宿一晚大通鋪房間每人3960日圓（會員3360日圓），個人房每人4800日圓（會員4200日圓）※中學生以下折扣525日圓。※早餐650日圓。
電話	075-541-1651 (8:00~11:30/16:00~22:30)
地址	東山區五條橋東6-539-16
交通	市巴士「五條坂」站，徒步約十分鐘。
預訂	需要（如有空房可接受當日預約）
預訂辦法	電話
網址	http://kiyomizuyh.web.fc2.com/（網頁維護中）
公休	不定休

語言服務：日語
入住時間：16:00~22:00
退房時間：7:00~10:00
門禁：22:00
熄燈時間：23:00
禁菸規定：吸菸請至後院
淋浴間・浴室：男女浴室各一免費。
　　　　　　※22:00~6:30
　　　　　　請勿使用
廚房：無
洗衣機：一台，300日圓
　　　　※烘乾機免費
無線網路：有
電腦：一台，100日圓起
信用卡：不可
停車場：無　※可停機車、腳踏車
容納人數：4房13人
腳踏車租借：無

A-yado GION　MAP→ P11

房價	純住宿一晚大通鋪房間每人1500日圓起~
電話	075-531-5489 (8:00~0:00)
地址	東山區中之町244-2 SAKURA大樓祇園3F
交通	地下鐵「三條京阪」站（二號出口），京阪電車「三條」站（二號出口），京阪電車「祇園四條」站（九號出口），徒步約八分鐘；市巴士「知恩院前」站，徒步約五分鐘。
預訂	需要（如有空房可接受當日預約）
預訂辦法	電話、網站（網頁訂房表格）
網址	http://www.ayado.net/（網頁維護中）
公休	無

語言服務：日語、English
入住時間：7:00~0:00
退房時間：7:00~10:00
門禁：無
熄燈時間：無
禁菸規定：吸菸請至客廳前面的吸菸處
淋浴間・浴室：男女淋浴間各二免費。※24小時皆可使用
廚房：無
洗衣機：一台，（烘乾機200日圓/1次）。
無線網路：有
電腦：二台，免費。
信用卡：可(VISA、Master)
停車場：無
容納人數：2房20人
腳踏車租借：無

Peace House Sakura　MAP→ P10

房價	純住宿一晚大通鋪房間每人2300日圓，個人房每人2700日圓起~（和室房兩人以上投宿時。）※有長期住宿優惠。※大通鋪房間是男女混住。
電話	080-4709-5001 090-9866-2643 (9:00~23:00)
地址	東山區門脇町188-1
交通	京阪電車「清水五條」站（四號出口），徒步約八分鐘；市巴士「五條坂」或「五條大和大路・東山開晴館前」站，徒步約五分鐘。
預訂	需要（如有空房可接受當日預約）
預訂辦法	電話、網站（網頁訂房表格、e-mail）
網址	http://www.osaka-guest-house.com/kyoto/
公休	無

語言服務：日語、English
入住時間：18:30~
退房時間：~11:00
門禁：無
熄燈時間：無
禁菸規定：吸菸請至玄關前
淋浴間・浴室：淋浴間一，浴室二，免費。
　　　　　　※24小時皆可使用
廚房：有，可自炊。
洗衣機：一台，100日圓（烘乾機500日圓/1次）
無線網路：有
電腦：二台，免費。
信用卡：不可
停車場：無
容納人數：11房31人
腳踏車租借：500日圓/1日，台。

左 京 區 周 邊

Sakyoku

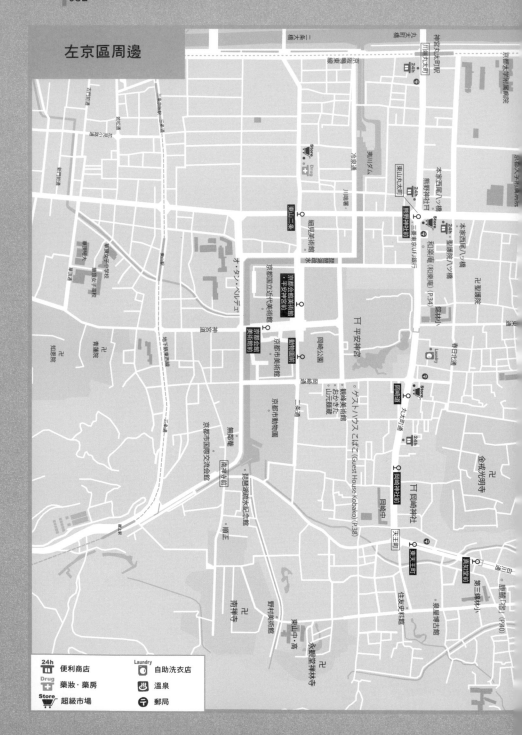

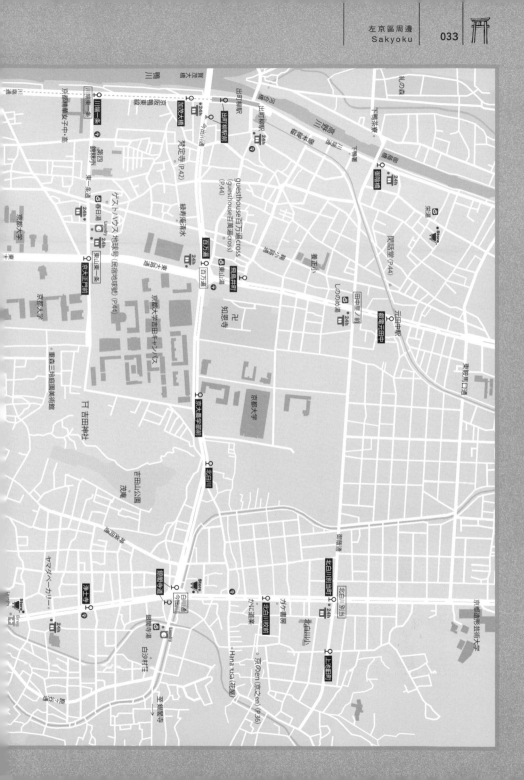

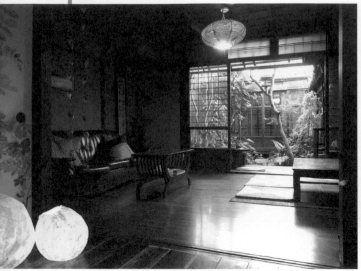

可以坐在客廳欣賞中庭、聊天喝茶，恣意放鬆。

最受歡迎的豪華房，面對中庭，有八疊大，附簷廊，是個舒適的空間。

WARAKU-AN
和樂庵

在風雅的花園小徑盡頭，遇見一個溫暖空間。

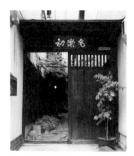

入口掛有自製招牌。

那扇面對車來車往的丸太町通的一扇小木門，即是入口。朝裡頭踏進一步，石板小徑在受到精心照料的美麗綠意包圍下向裡延伸。這條風雅的小徑，傳達出那棟屋齡超過百年的日式旅館過去的歷史，令人滿心雀躍。

女老闆LE BACQUER裕紀小姐以前也是背包客，因為法國人丈夫NICO先生的一句「日本民宿很少呢」，在二〇〇六年開了這家民宿。改建利用原本的房屋骨架，使用赭紅、柿漆等天然塗料或土牆等日本傳統素材。不去破壞原來的氛圍，賦予旅店新的生命。

民宿裡除了舊櫥櫃、火盆等老東西，還擺了主人在泰國和韓國一見鍾情買來的燈具，即便在日式空間中也處處可見異國情調。這樣的空間舒服自在，再加上彷彿回到老家般的親切感，使得造訪的人們也自然而然地相處融洽。邂逅也是旅途中美好的香料。

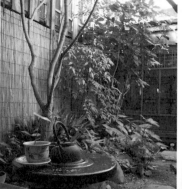

櫃台後擺了許多酒，宛如 小徑綠意盎然。
酒吧。

老闆和店長，兩位都是木村小姐。

據說很多人會坐在簷廊休息一下。

親自做的早餐(400日圓)。

鋪磁磚的復古洗臉台。淋浴間24小時皆可使用。

WARAKU-AN
和樂庵
MAP→ P32

房價	純住宿一晚大通鋪房間每人2500日圓，個人房每人2700日圓起～（豪華房四人投宿時）。※有長期住宿優惠。※早餐400日圓。
電話	075-771-5575(10:00~21:00)
地址	左京區聖護院山王町19-2
交通	市巴士「熊野神社前」站，徒步約三分鐘。
預訂	需要（如有空房可接受當日預約）
預訂辦法	電話、網站（網頁訂房表格e-mail）、預訂網站 ※三天內入住請以電話預訂
網址	http://kyotoguesthouse.net/
公休	無

語言服務：	日語、English
入住時間：	16:00~21:00
退房時間：	8:00~12:00
門禁：	無
熄燈時間：	無
禁菸規定：	吸菸請至玄關前的指定場所
淋浴間・浴室：	淋浴間一，免費。※24小時皆可使用。
廚房：	無
洗衣機：	無
無線網路：	有
電腦：	一台，免費。
信用卡：	可（VISA, Master），限10,000日圓以上。
停車場：	無
容納人數：	7房18人
腳踏車租借：	500日圓/1日，4台。

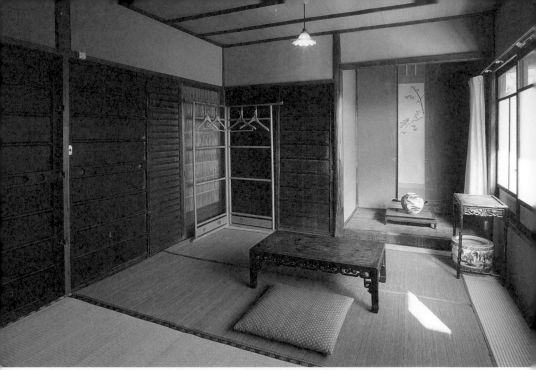

二樓的兩個房間是附鎖的個人房。從六疊大房間的窗子，可見五山送火儀式中有名的大文字山。

Kyonoen
京之en

京都町屋（町家）民宿

在這調和古老和可愛的
溫暖空間閒憩一番。

從綠意盎然的小徑走向玄關。

這是棟營造出鄉愁感、建於戰前的日式家屋。牆壁是傳統土牆，窗框也是木製。這棟經過細心改建的建築物和爽朗的民宿主人德山加成子小姐熱情地歡迎我們，是間讓人很舒服的民宿。內部裝潢隨處可見從前經營骨董店的德山小姐其獨到的品味。像是利用各種設計的板門或蘆葦門簾來隔間，或是把裝飾彩色玻璃的屏風做成門，點子很多。還看得到年代久遠的茶具櫃和火盆，懷舊風情讓人心也柔和起來。

客房有一樓的一間大通鋪房間和二樓的兩間日式房間。大通鋪房間的床位，加上另鋪墊被，至多可住六人。有時會有男女客混住的情況，介意的人最好在預約時事先確認。二樓是寬敞的六疊大房間和小而美的三疊半房間。民宿也可以包棟，所以也推薦給團體旅行的朋友。知名的銀閣寺也在徒步圈內。這裡很適合作為參觀詩仙堂、曼殊院等洛北名勝的據點。

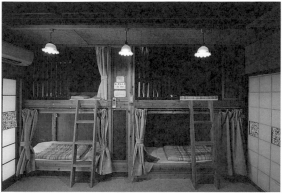

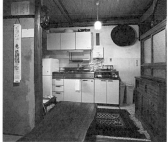
公共空間和廚房

大通鋪房間有四個床位。前面還有起居室空間。

住在民宿旁邊的老闆德山小姐。

中庭是公共空間。

原是四聯屏風的門。

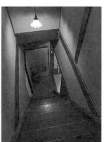
使用多年、散發出焦糖色光芒的樓梯

京都町屋（町家）民宿

Kyonoen
京之en

MAP→ P33

房價	純住宿一晚大通鋪房間每人2800日圓，個人房每人3400日圓起～（和室一人投宿時）。※大通鋪房間是男女混住房
電話	075-721-8178 090-1220-3524 (10:00~22:00)
地址	左京區北白川下池田町27
交通	市巴士「北白川校前」站，徒步約五分鐘。
預訂	需要（如有空房可接受當日預約）
預訂辦法	電話、網站（網頁訂房表格）、預訂網站 ※三天內入住請以電話預約
網址	http://kyonoen.com/
公休	不定休

語言服務：	日語、English
入住時間：	16:00~22:00
退房時間：	~11:00
門禁：	無
熄燈時間：	0:00
禁菸規定：	吸菸請至中庭
淋浴間・浴室：	淋浴間一，免費。 ※10:00~16:00/23:00~7:00，請勿使用。
廚房：	有，可自炊。
洗衣機：	無
無線網路：	有
電腦：	無
信用卡：	不可
停車場：	2台（1000日圓/1晚）
容納人數：	3房12人
腳踏車租借：	無

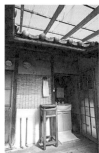

淋浴間和洗臉台在一樓盡頭面中庭的地方

Guest House Kobako

在富有慈悲精神的舊民家，體驗歡快的京都生活。

民宿主人清水小姐（中）和員工。

「沒壞、還能用的東西，卻因為『舊了』這個理由被丟棄。我想讓那些還有利用價值的物品派上用場。」源自民宿主人清水小姐的這份心思，兩間比鄰的舊民家重生為民宿。因為打掉一部分牆壁，使兩棟房子互相通行，民宿裡樓梯、浴室、廚房各有兩間。房間數感覺比實際要多，而且還有暗門，宛如迷宮般的空間讓人興奮不已。

清水小姐從大學時代便經營酒吧，民宿使用的家具和燈具，是接手酒吧客人的東西，置辦家具幾乎沒花到什麼錢。那些東西剛好很搭民宿的氛圍，對溫馨的氛圍營造派上用場。

民宿地點就在平安神宮、美術館聚集的岡崎公園旁邊。有一星期和一個月的長期住宿優惠，不管是參加大學的面授課程或長期出差，都很方便。何不在稍遠離鬧區的寧靜住宅區，充分享受京都尋常生活呢？

擺放了復古家具的公共空間。橘色的燈光很柔和。

小小的招牌掛在玄關。

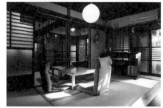

客廳擺了一台鋼琴，是民宿主人的興趣。

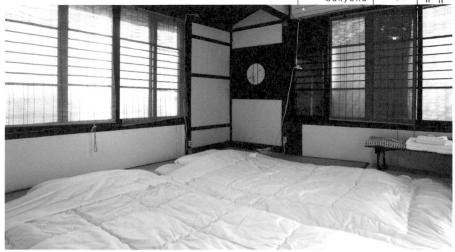

最多可住七人的「阿闍梨房」，有乾淨雪白的床單令人開心。

女客大通鋪房的每個床位都有專屬閱讀燈。

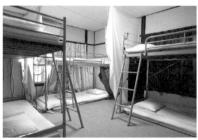

浴室和廚房水槽鋪的磁磚很有味道。洗臉台在廚房一側。

Guest House Kobako

MAP→ P32

房價	純住宿一晚大通鋪房間每人2500日圓，個人房每人3000日圓起～（單間三人投宿時）。※有長期住宿優惠。
電話	080-3829-9343(13:00~0:00)
地址	左京區岡崎南御所町40-10
交通	市巴士「動物員前」站，徒步約五分鐘。
預訂	需要（如有空房可接受當日預約）
預訂辦法	電話、網站（網頁訂房表格、e-mail）
網址	http://nashinokatachi.com/guesthouse/home.html
公休	無

語言服務：	日語、English
入住時間：	16:00~22:00
退房時間：	~16:00
門禁：	無
熄燈時間：	0:00
禁菸規定：	吸菸請至玄關前
淋浴間・浴室：	男女淋浴間各一，免費。※0:00~6:00，請勿使用。
廚房：	有，可自炊。
洗衣機：	1台，100日圓。
無線網路：	有
電腦：	1台，免費。
信用卡：	不可
停車場：	3台（1000日圓/1晚）
容納人數：	8房22人
腳踏車租借：	免費，6台。

蓋在庭園綠意之中的「席」，這棟房子裡有民宿主人每年夏天的回憶。

RokuRoku
鹿麓

**被哲學之道的自然所包圍，
滿是清新綠意的氣息。**

「席」的玄關處一排美麗石階。

民宿主人後藤純先生。

哲學之道春天以賞櫻、秋天以賞楓之名勝聞名。這間個性民宿可以讓你在兩棟坐落於這條綠色小徑兩旁的建築物之間往來，既能享受清潔舒適的現代生活，也能過置身於自然之中的傳統生活，體驗兩種風貌的京都。這棟被種植多年的矮樹籬圍繞、屋齡八十年的家屋，是民宿主人後藤純先生祖父的住居。現在則命名為「席」，用來辦理民宿的入住手續，也是房客吃早餐、和其他房客歡談的場所。標準的茶室式建築，如畫般的庭園景致，聲聲傳來的鳥囀，巧妙地將環境引入室內，讓人感受到日本美之意識的奢侈空間。倉庫的一樓改建為廚房，可供房客自炊，二樓則改建為附有大陽台的小房間「賞月台」。

客房棟「宿」則是鋼筋水泥建築，每間房都有洗臉台、淋浴間、熱水瓶、冷箱、蓬鬆的羽毛被，門鎖是卡片鎖，相當舒適。房客東西用過後大都會清理乾淨，並輕聲細語，聽說主要是受到來自台灣和韓國兩地年輕旅客的影響。

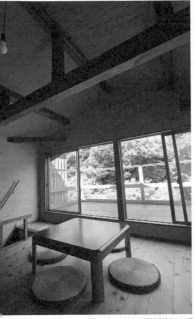

「席」被矮樹離圍繞的大門。

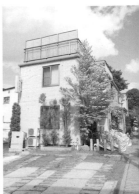

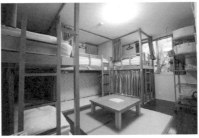

有卡片鎖和監視攝影機，小心防盜、防災的「宿」。

大通鋪房間有起居空間、專用的衛浴、洗臉台。每張床都附有燈具、鏡子、架子和衣架。

倉庫二樓的賞月台。事先聯繫好的話，還可以在陽台烤肉。

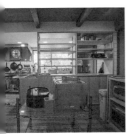

早餐（500日圓）有五種麵包、殼片、飲料、湯等。食物擺在廚房，採自助式。

有六間寬敞舒適的雙人房。

除了各房都有淋浴間，還有一間女客專屬的浴室。

RokuRoku
鹿麓　　　　　　　　　　MAP→ P32

房價	純住宿一晚大通鋪房間每人2500日圓，個人房每人4300日圓起～（雙人房兩人投宿時）※早餐500日圓。
電話	075-771-6969 (8:00~11:00/17:00~21:00)
地址	左京區鹿谷寺前町61
交通	市巴士「錦林車庫前」站，徒步約兩分鐘。
預訂	需要（如有空房可接受當日預約）
預訂辦法	電話、網站（網頁訂房表格、e-mail）※有繁體中文網頁。
網址	http://www.6969.me.uk/taiwanese/index.html
公休	無

語言服務：　日語
入住時間：　8:00~11:00/17:00~21:00
退房時間：　~10:00
　　門禁：　無
熄燈時間：　無
禁菸規定：　吸菸請至「宿」館外板凳區
淋浴間‧浴室：淋浴間每房各一，女客專用浴室一間。※24小時皆可使用。※0:00~6:00請勿使用。
　　廚房：　有，可自炊。
　洗衣機：　2台，免費。
無線網路：　有
　　電腦：　2台，免費。
　信用卡：　不可
　停車場：　無
容納人數：　3房12人
腳踏車租借：500日圓/1日，2台。

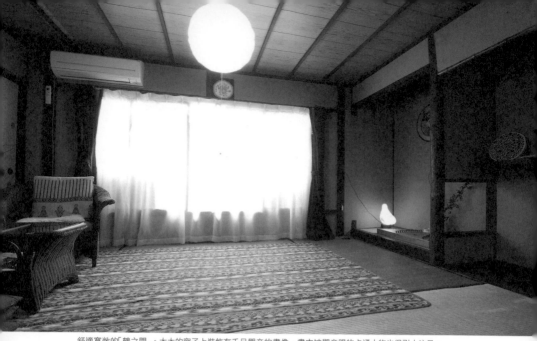

舒適寬敞的「鶴之間」。大大的窗子上裝飾有千足觀音的畫像，畫中被觀音踢的卡通人物也很引人注目。

Bonteiji
梵定寺

是民宿也是拜祭藝術家的寺院，體驗深度的京都。

在寧靜的住宅區一角，有棟散發出奇妙光芒、漆成紅白兩色的建築物，那就是梵定寺。這間民宿有其獨特的一面──「拜祭約翰・藍儂等意外身故藝術家的寺院」。弟子Huku小姐從創建者占卜師朱鷺小姐手中接手，並於二〇〇九年開始經營民宿。

室內根據風水改建，一樓是異國氛圍的公共空間，二樓有兩間寬敞的和室。每間房都擺有不知來自哪個國家的家具、工藝品，峇里島的甘美蘭等物品，拉門上也有朱鷺小姐的插畫，充滿獨創的氣氛，並且奇妙地和日式空間調和在一起，很受房客好評，「可以讓人慢慢地靜下心」，還有客人一整天都窩在房間裡。

「與客人的邂逅有助於擴大想像力」，Huku小姐說。房客裡很多藝術家或音樂工作者，聽說其中還有人是為了Huku小姐的塔羅牌占卜而來。

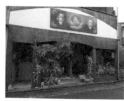

忍不住令人想一探究竟。

拜祭藝術家的占卜房間。Huku小姐的說法是，「只是開個玩笑啦」。

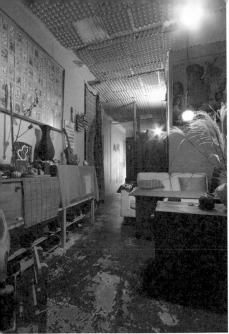

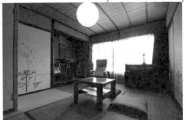

「花之間」。各間客房都有電風扇、煤油暖爐。

也是塔羅牌占卜師的女主人Huku小姐。

外國家具、拉門上的插畫決定了房間的調性。

一樓的公共空間。天花板貼滿用來阻音的雞蛋盒。

Bonteiji
梵定寺
MAP→ P33

房價	純住宿一晚個人房每人3000日圓起～（個人房三人投宿時）※塔羅牌占卜，5000日圓／1問題。
電話	050-3105-6060 090-1227-0126(8:00~23:00)
地址	左京區田中關田町33-5
交通	京阪電車「出町柳」站（二號出口），徒步約五分鐘。
預訂	需要（如有空房可接受當日預約）
預訂辦法	電話、網站（e-mail）
網址	http://www.bonteiji.com/
公休	無

語言服務： 日語
入住時間： 15:00~21:00 ※可商量
退房時間： 8:00~11:00
門禁： 無
熄燈時間： 23:00（客房除外）
禁菸規定： 室內禁菸
淋浴間・浴室： 淋浴間1，免費。※浴缸使用費250日圓。※23:00~8:00請勿使用。
廚房： 有，可自炊。※無瓦斯爐
洗衣機： 無
無線網路： 有
電腦： 無
信用卡： 不可
停車場： 無
容納人數： 2房7人
腳踏車租借： 500日圓/1日，4台。

可供簡單料理食物的廚房。如要使用淋浴間的浴缸，費用是250日圓。

The earth ship
民宿地球號　　MAP→ P33

房價	純住宿一晚大通鋪房間每人2500日圓，個人房每人2000日圓起～（西式房四人投宿時）。（會員4200日圓）**※有長期住宿優惠。**
電話	075-204-0077(9:00~23:00)
地址	左京區吉田中阿達町33-15
交通	京阪電車「出町柳」站（二號出口），徒步約十分鐘；市巴士「京大正門前」站，徒步約三分鐘。
預訂	需要（如有空房可接受當日預約）
預訂辦法	電話、網站（網頁訂房表格）
網址	http://www.eonet.ne.jp/~earthship/
公休	無

語言服務：日語、English
入住時間：15:00~23:00
退房時間：~13:00
門禁：無
熄燈時間：無
禁菸規定：吸菸請至吸菸區
淋浴間·浴室：淋浴間每房各1，免費。**※24小時皆可使用**
廚房：有，可自炊。
洗衣機：2台，免費。（烘乾機100日圓/60分鐘）。
無線網路：有
電腦：1台，免費。
信用卡：不可
停車場：無
容納人數：7房45人
腳踏車租借：500日圓/1日，4台。

KAWADO
閣話堂　　MAP→ P33

房價	純住宿一晚大通鋪房間每人2000日圓，個人房每人2500日圓起～（雙人房兩人投宿時）。**※有長期住宿優惠（另議）。※大通鋪房間限女客。**
電話	075-708-6487 080-3822-7722(10:00~22:00)
地址	左京區田中南大久保町8
交通	叡山電鐵「元田中」站，徒步約兩分鐘。
預訂	需要（如有空房可接受當日預約）
預訂辦法	電話、網站（e-mail）
網址	http://www1.ocn.e.jp/~kanwado/
公休	無

語言服務：日語
入住時間：11:00~
退房時間：~13:00
門禁：無
熄燈時間：0:00
禁菸規定：吸菸請至玄關前
淋浴間·浴室：淋浴間1，100日圓。**※0:00~8:00請勿使用。**
廚房：有，可自炊。
洗衣機：1台，100日圓。
無線網路：有
電腦：1台，免費。
信用卡：不可
停車場：無
容納人數：4房11人
腳踏車租借：500日圓/1日，2台。

guesthouse Hyakumanben cross
百萬遍 cross　　MAP→ P33

房價	純住宿一晚大通鋪房間每人3600日圓，個人房每人4150日圓起～（個人房兩人投宿時）。**※早餐400日圓～**
電話	075-708-2523 (7:00~11:00/16:00~23:00)
地址	左京區田中大堰町157
交通	市巴士「百萬遍」站（二號出口），徒步約兩分鐘。
預訂	需要（如有空房可接受當日預約）
預訂辦法	網站（網頁訂房表格）、預訂網站。
網址	http://www.gh100manben.jp/
公休	不定休

語言服務：日語、English
入住時間：16:00~22:30
退房時間：~11:00
門禁：23:00
熄燈時間：23:00
禁菸規定：全館禁菸
淋浴間·浴室：淋浴間2間，免費；浴室1間，300日圓。**※淋浴間11:00~16:00；浴室11:00~16:00/22:00~8:00請勿使用。**
廚房：有，可自炊。**※7:00~22:00使用。**
洗衣機：1台，200日圓，22:00為止。
無線網路：免費
電腦：1台，免費。
信用卡：可(VISA. Master. Amex. Diners. JCB)
停車場：無
容納人數：5房14人
腳踏車租借：無

西 陣 周 邊

Nishijin

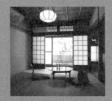

西陣周邊

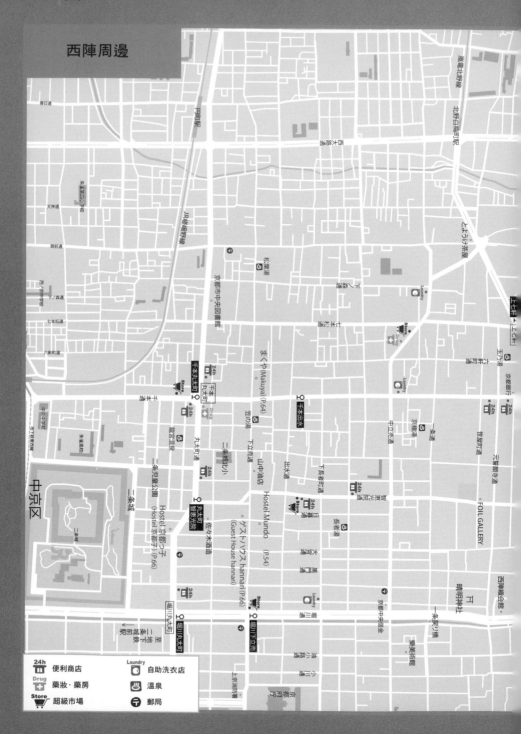

中京區

京都市中央圖書館

千本丸太町

千本出水

Hostel-Mundo (P.54)

ゲストハウス hannari(P.66)
(Guest House hannari)

Hostel 京都ツチ子
(Hostel 京都ツ子)(P.66)

まくや Makuya (P.64)

FOIL GALLERY

晴明神社

西陣織会館

堀川丸太町

堀川下立売

24h	便利商店	Laundry	自助洗衣店
Drug	藥妝・藥房		溫泉
Store	超級市場		郵局

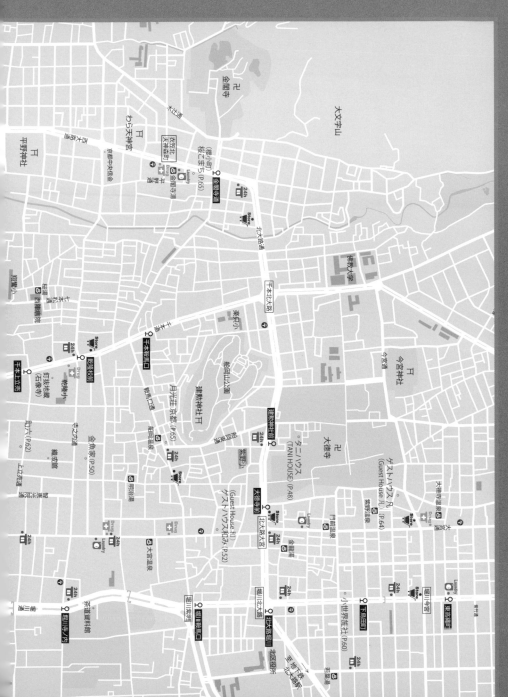

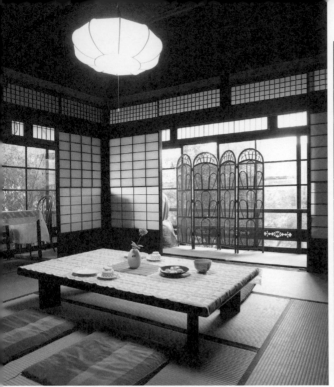

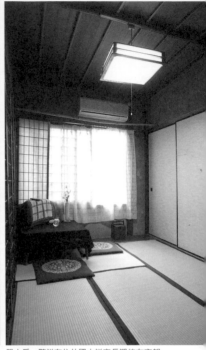

二樓的八疊大和室有時當個人房，有時當大通鋪房間或客廳。明亮的窗邊映著外頭的綠意，令人心情平靜。

單人房。聽說有位外國小說家長期待在京都時喜歡住在這裡。

和風民宿
Tani House

「民宿是我的生存意義」女主人說，這是一間開業四十年的元祖民宿。

穿過竹葉覆蓋的大門，走進玄關。

女主人谷晶子女士第一次開放自己位於大德寺附近的住居接受外國旅客投宿，是在一九七〇年。那年大阪萬國博覽會舉行，由於旅館數量不足，她接到京都市政府的請託。「鄰居說，他們還是第一次見到外國人。」自那以來，靠著口耳相傳，持續經營四十餘年，如今已是京都最古老的民宿。除了觀光客，聽說也有許多為了茶道研修或出席國際會議赴日的外國旅客入住。

純日式的住居和偏屋，都各有小廚房、廁所和浴室。由於建築物老舊，比較不適合要求近代化乾淨舒適環境的旅客，但是清晨和傍晚聽得見鐘聲的靜謐環境，以及宛如寄宿家庭般的氛圍，令人的心不禁也變得溫柔。早餐可以自由選擇手作飯糰或麵包、果汁，那是來自女主人溫暖的款待，「因為我自己有過戰時餓肚子的經驗，所以希望房客能吃好一點。」「Tani house is my life」，女主人的心意支持著這間民宿。

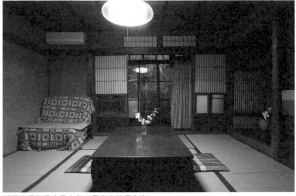

偏屋的房型是八疊大和四疊半大的個人室。

開放自宅營業大約四十年的谷女士。

早餐的飲料、麵包、飯糰竟然不用錢。

TANI HOUSE 和風民宿 MAP→ P47

房價	純住宿一晚大通鋪房間每人2000日圓，個人室每人3000日圓起～（和室房四人投宿時）。**※有長期住宿優惠。※早餐免費（自助式）。**
電話	075-492-5489 (10:00～22:00)
地址	北區紫野大德寺町8
交通	市巴士「建勳神社前」站，徒步約五分鐘。
預訂	需要（如有空房可接受當日預約）
預訂辦法	電話、傳真（075-493-6419）、預訂網站
網址	http://tanihouse.kansaiconnect.com/（網頁維護中）
公休	無

語言服務：	日語、English
入住時間：	12:00～22:00
退房時間：	～12:00
門禁：	無
熄燈時間：	無
禁菸規定：	吸菸請至窗邊
淋浴間・浴室：	浴室1間，免費。**※24小時皆可使用。**
廚房：	有，可自炊。
洗衣機：	1台，200日圓。
無線網路：	有
電腦：	一台，免費。
信用卡：	不可
停車場：	3台（1000日圓/1夜）※需預約時商量
容納人數：	10房25人
腳踏車租借：	400日圓/1日，5台。

偏屋的浴室，舊式鋪磁磚的流理台。

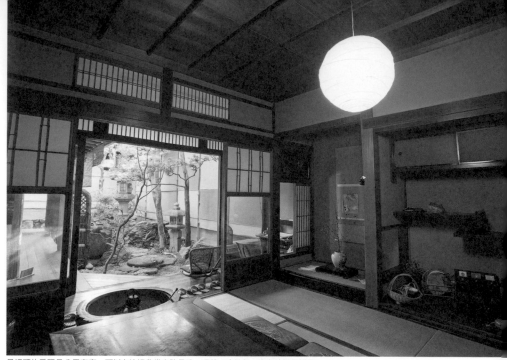

最裡頭的房間是公用客廳，可以在這裡欣賞庭院景致，喝茶、吃早餐，自在地談天說笑。

金魚家

**從每個不經意的小地方，
感受得到民宿主人
愛惜房子的心思。**

表屋格局（住商合一）的町家民宿坐落於現在依然聽得見紡織機聲響的西陣地區一隅，糸屋格子窗、標示有元商家字號的大門，外觀還留有商家風情。「希望留下町家優點，讓房客感到放鬆自在」，房子是由民宿主人野村剛先生和女老闆林由美子小姐親手整修重建。雖然所有的房間都設有空調，但冬天仍在最裡頭的房間準備火爐和女用的日式棉襖，「希望房客也能感受住在町家會碰到的寒冷和不方便。」從庭院的綠意、房間的裝飾、風聲和不

外觀還看得出商家風情的町家民宿。

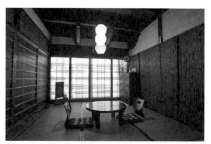

原是商家商品陳列室的個人室，臨大馬路，採光明亮。

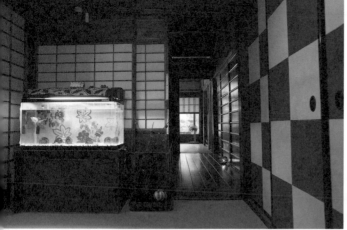

玄關可見嶄新的格子花紋拉門，由民宿的招牌金魚歡迎賓客。

女客大通鋪房間是兩間相通的和室。

令人懷念的日式早餐。（700日圓）

員工身上穿著SOU·SOU的衣服很好看。

Guesthouse KINGYOYA
金魚家
MAP→ P47

房價	純住宿一晚大通鋪房間每人2700日圓，個人室每人3780日圓起～（個人室兩人投宿時）。※**早餐700日圓。**
電話	075-411-1128(10:00~21:00)
地址	上京區歡喜町243
交通	市巴士「乾隆校前」站，徒步約五分鐘。
預訂	需要（如有空房可接受當日預約）
預訂辦法	電話、網站（網頁訂房表格、e-mail）
網址	http://kingyoya-kyoto.com/
公休	無

語言服務：	日語、English
入住時間：	16:00~21:00
退房時間：	8:00~11:00
門禁：	無
熄燈時間：	23:00（部分21:00熄燈）
禁菸規定：	吸菸請至吸菸區
淋浴間・浴室：	淋浴間1，免費。※**24小時皆可使用。※使用浴缸300日圓（20:30~10:00，請勿使用）。**
廚房：	無
洗衣機：	1台，200日圓。
無線網路：	有
電腦：	1台，免費。
信用卡：	可（VISA, Master, Amex, Diners, JCB），限10,000日圓以上。
停車場：	無
容納人數：	4房10人
腳踏車租借：	500日圓/1日，3台。

時撲鼻而來的火爐炭火的氣味，感受到季節變化，也是這間民宿的特色。

寬敞的土間通庭（走廊）一角，擺著骨董器皿和由美子小姐自己做的裝飾品；最裡頭的房間有可供房客自由取用的茶包和日本畫的著色圖，這些使房客能進一步感受町家生活的貼心小服務令人欣喜。有八成的房客都會點早餐，菜色有白米飯、味噌湯、烤魚、燉菜，家庭的味道很好評。造訪的旅客似乎也感受到民宿主人愛護町家的用心。

洗臉台的磁磚、浴室地板的復古磁磚、拱形的天花板也很吸引人。

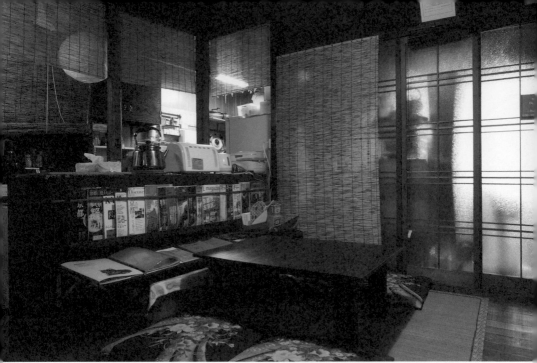

起居室在廚房旁邊。雜誌架的另一側是碗櫥，空間不顯侷促，老闆規畫空間的本領高明。

Guest House Nagomi

和

體驗京都真實生活，
宛如自己祖母家的民宿。

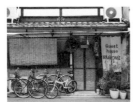

令人可以輕鬆走進去的民宿外觀。

坐落於肉鋪、魚店、昆布店、豆腐攤、澡堂和小商店等散布林立，令人懷念的庶民生活風情的區域。民宿是老闆親手改裝原是木屐店的舊民家而成，很融入這個社區的氛圍。

一樓小而美的廚房和起居室帶有昭和懷舊風情，許多房客都表示「好像來到祖母家一樣」。客房全是和室，二樓共有四間客房。擺了雙層床的大通鋪房間位在廚房上方，利用設計挑高的火袋（譯註：指廚房上方的空間，設計挑高，以散去廚房產生的煙及氣味。）結構，天花板很高，並裝設天窗，空間具開放感。

「我喜歡有真實生活感的風格」，民宿主人說。床單送洗會做漿硬處理，所以他在民宿自己洗床單，為了讓房客感受太陽的味道，也會利用曬衣台曬棉被。室內一角，裝飾著對門的昆布店從前使用的磅秤；樓梯上，可見大大的鯉魚旗，在充滿日常生活感的風格中，感受得到用心和玩心，住在這裡，心情也自然而然地變得平和。

明亮清爽的和室個人房間很舒適。　進門的櫃台空間處處可見主人的手工痕跡。　裝上天窗的火袋天花板很高，即使擺了雙層床，空間依舊不顯侷促。

富有玩心的布置很有趣。　民宿主人hide先生和他的愛犬Tamu。

清潔方便的小廚房。淋浴間洗髮精等沐浴用品都是免費的。

Guest House Nagomi
和

MAP→ P47

房價	純住宿一晚大通鋪房間每人2500日圓，個人室每人2500日圓起～（Ａ和室房兩人投宿時）（個人室兩人投宿時）。※**有長期住宿優惠（另議）**。
電話	075-201-3103 (8:00～12:00/15:00～21:00)
地址	上京區大宮通鞍馬口上行西入若宮橫町108-6
交通	市巴士「大德寺前」站，出站即到；「堀川鞍馬口」站，徒步約七分鐘。
預訂	需要（如有空房可接受當日預約）
預訂辦法	電話、網站（網頁訂房表格、e-mail）
網址	http://kyoto753.web.fc2.com/
公休	不定休

語言服務： 日語、English
入住時間： 15:00～21:00
退房時間： ～11:00
門禁： 0:00
熄燈時間： 0:00
禁菸規定： 全館禁菸。
淋浴間・浴室： 淋浴間1，免費。
※0:00～15:00，請勿使用。
廚房： 有，可自炊。
洗衣機： 1台，100日圓。
無線網路： 有
電腦： 1台，免費。
信用卡： 不可
停車場： 停車場：可停1台（100日圓/1夜）。※**不可停大型車。**
容納人數： 4房11人
腳踏車租借： 500日圓/1日，4台。

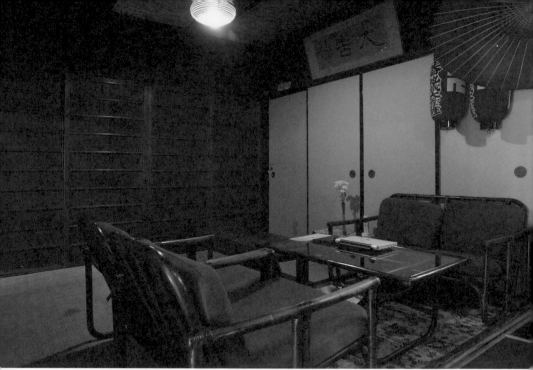

擺有顏色雅致的沙發，接待處氛圍沉靜。用燈籠和紙傘帶出風格調性。

Hostel Mundo

**聚集世界各地的旅人，
帶有百年風情的京都町家。**

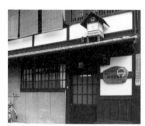

臨寧靜馬路的風雅建築物。

坐落於二条城附近寧靜住宅區的一角，喀啦喀啦地打開大門後，招牌狗Tida出來相迎，牠可愛的模樣令人看了心情也變得平和。民宿改建自屋齡大約百年的町家，從玄關延續至盡頭房間的土間「通庭」和廚房上方挑高的「火袋」等京都町家特有的結構，都完整保留。在這感受到舊時生活情景的空間裡，處處可見懷舊的家具和門窗，彷彿像是去鄉下的奶奶家玩一般令人懷念，氣氛溫馨。另一方面，淋浴間和廁所機能方便，全客房都設有空調，可以充分享受舒適的京都町家環境。

由於可以體會到舊時美好的京都町家風情，不只是日本，來自世界各國的旅客都聚集在此。「待在這裡就像在旅遊世界，因為每天都有不同國家的訪客到來。」工作人員們微笑著說。民宿名「Mundo」是西班牙語「世界」的意思，彷彿早已預見到會有這樣的發展。

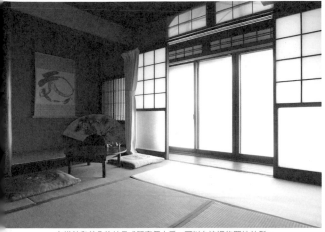

有掛軸和茶几的純日式明亮個人房，可以在這裡悠閒地放鬆。

挑高的屋梁裸露在外，很有味道。

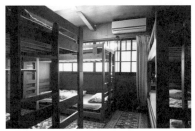

一樓的女客大通鋪房間最多可住六人。

工作人員和招牌狗
Tida。

打理得很乾淨，使用方便的廚房。淋浴間清潔又
具機能性。

Hostel Mundo
MAP→ P46

房價	純住宿一晚大通鋪房間每人2000日圓，個人室每人2250日圓起～（個人室A兩人投宿時）。※有長期住宿優惠。※大通鋪房間限女客。
電話	075-811-6161(9:00～22:00)
地址	上京區天坪町596
交通	市巴士「堀川下立賣」站，徒步約五分鐘。
預訂	需要（如有空房可接受當日預約）
預訂辦法	網站（網頁訂房表格）
網址	http://www.hostel-mundo.com/
公休	不定休

語言服務：	日語、English
入住時間：	15:00～23:00
退房時間：	～11:00
門禁：	無
熄燈時間：	0:00
禁菸規定：	吸菸請至後或玄關。※需告知工作人員
淋浴間・浴室：	淋浴間1，免費。※24小時皆可使用。
廚房：	有，可自炊。
洗衣機：	1台，100日圓。
無線網路：	有
電腦：	1台，免費。
信用卡：	不可
停車場：	無
容納人數：	4房13人
腳踏車租借：	500日圓/1日，6台。

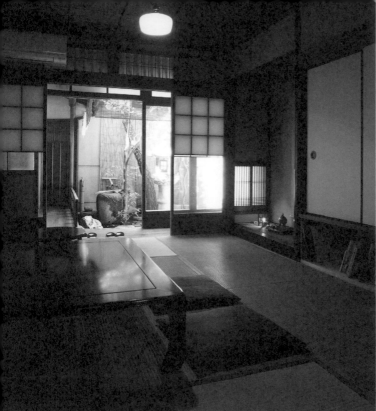

打開大門，狹長的土間和鋪
上木地板的廚房直通後院。

一樓最裡面的房間是公共空間，可以望見坪庭裡覆滿青苔的手水鉢和石燈籠。　　　線軸燈令人印象深刻。

Guest House ITOYA

糸屋

**住在仔細保留原貌的町家，
感受京都生活。**

建築物前身真的是賣線的店舖。

從車水馬龍的今出川通朝巷子裡走過幾間
房，有一間小小町家。打開大門，穿過細長的
土間走進房間，迎來的是一陣柔和的風和意想
不到的靜謐。民宿主人小林正俊先生以前從事
建築設計工作，他經營民宿也半是為了保存町
家。之所以會在幾棟候補房子裡選中這間，是
因為「房屋保存狀態良好」，漂亮的石燈籠所
在的坪庭、挑高的廚房，町家的特色結構都珍

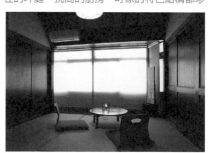

玄關旁邊的雙人房原本是商品展示間。

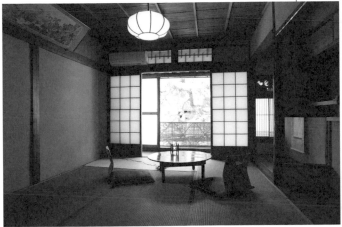

二樓盡頭的和室三人房，隔著陽台可望見姿態優美的松樹。

大通鋪房間位在二樓臨大馬路側。

明亮的陽光從高窗射進廚房，房客可自炊。

惜地保留。從使用多年的美麗門窗隔扇和灰泥牆，彷彿感受到過去居住在此的人們所留下的氣息。

　　廚房還提供從親戚得來的新瀉越光米和精米機，很有特色。混在當地人中購物買菜，在空間開放的流理台自在烹調食物，彷彿更進一步感受真實的町家生活。毛巾、浴衣睡袍等各式備品也都有提供租借服務。

浴室和洗臉台都鋪上磁磚。

Guest House ITOYA
糸屋

MAP→ P47

房價	純住宿一晚大通鋪房間每人2500日圓，個人室每人3250日圓起～（和式房兩人以上投宿時）。※**有長期住宿優惠。**※**大通鋪房間限女客。**
電話	075-441-0078 (8:00~11:00/16:00~21:00)
地址	上京區淨福寺五辻下行有馬町202
交通	市巴士「今出川淨福寺」站，出站即到。
預訂	需要（如有空房可接受當日預約）
預訂辦法	網站（網頁訂房表格）※三天內住宿請以電話預約。※有繁體中文網頁。
網址	http://kyoto-itoya.com/
公休	不定休

語言服務：	日語
入住時間：	16:00~21:00
退房時間：	8:00~11:00
門禁：	無
熄燈時間：	無（公共空間23:30）
禁菸規定：	吸菸請至坪庭簷廊。
淋浴間・浴室：	淋浴間1，免費。**※24小時皆可使用。**
廚房：	有，可自炊。
洗衣機：	1台，200日圓。
無線網路：	有
電腦：	1台，免費。
信用卡：	不可
停車場：	無
容納人數：	4房14人
腳踏車租借：	500日圓/1日，4台。

二樓盡頭的個人室，中庭的楓樹就在眼前。以掛軸和鮮花裝飾的壁龕也值得一看。

guest house KIOTO
木音

**木頭的暖意與民宿主人的
細心，溫柔地懷抱房客。**

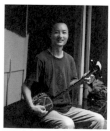

民宿主人黑柳秀成先生。

　　坐落於臨近北野天滿宮和上七軒的靜謐住宅區，面對著汽車勉強可以通行的小路，民宿大門外一排擺放得整整齊齊的自行車和盆栽，營造出一種彷彿是造訪自己親戚家的懷念氛圍。建築物是屋齡八十年的町家，保留活用土牆、舊柱子等傳統結構，進行整修。馬賽克磁磚、格子花紋的拉門，處處可見復古摩登的設計，十分洗練。

　　主人黑柳先生在沖繩發現住民宿的樂趣，因緣際會在京都開起民宿。他很清楚旅人希望能品味當地特有文化的心情，所以他細心指點附近的環境，告訴他們哪裡有便宜又有京都風味的餐廳和澡堂。出於同樣的理由，他推出早餐，提供用大煤氣灶爐烹煮、閃耀晶瑩光澤的白米飯和高湯入味的京都料理。他留心為房客搭起交流的橋梁，不時自然地出聲招呼。房客在夜間提供各式酒類的客廳開懷暢談，有時黑柳先生還會秀一手他在沖繩學的三味線。

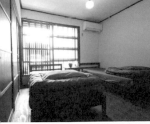

一樓的西式個人室有美麗的格子窗。

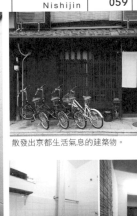

散發出京都生活氣息的建築物。

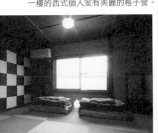

二樓臨馬路的明亮和室。

床鋪高度方便房客更衣，還有化妝用鏡子、閱讀燈、插座等，精心設計過的女客大通鋪房間。

淋浴間的舊磁磚和浴缸很好看，還有相同設計的洗臉台。

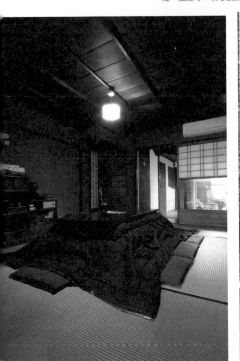

冬天在公共起居室還會擺出可供八人以上入坐的暖桌，這裡是大家聚集交流的地方。

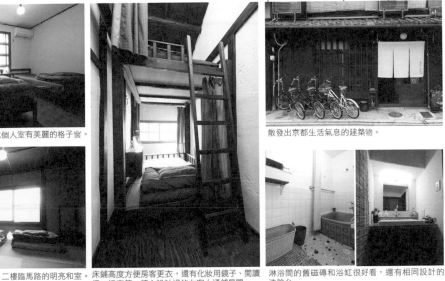

guest house KIOTO
木音　　　　　　　　　　　MAP→ P46

房價	純住宿一晚大通鋪房間每人2700日圓，個人室每人3000日圓起～（和室房三人投宿時）。※早餐700日圓。
電話	075-366-3780 (9:30~21:00)
地址	上京區溝前町100
交通	市巴士「千本今出川」站，徒步約三分鐘。
預訂	需要（如有空房可接受當日預約）
預訂辦法	電話、網站（網頁訂房表格、e-mail）※入住四天前訂房，請以網頁訂房表格或e-mail預訂；入住日前三天內訂房，請來電預訂、確認。
網址	http://www.kioto-kyoto.com/
公休	不定休

語言服務： 日語、English
入住時間： 16:00~21:00
退房時間： ~11:00
門禁： 無
熄燈時間： 23:00
禁菸規定： 吸菸請至吸菸區。
淋浴間・浴室： 淋浴間1，免費。
※10:00~16:00請勿使用。
廚房： 有，可自炊。
洗衣機： 無
無線網路： 有
電腦： 1台，免費。
信用卡： 不可
停車場： 無
容納人數： 4房10人
腳踏車租借： 500日圓/1日，4台。

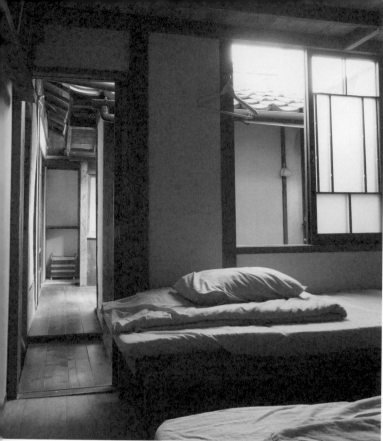

後院的枝垂櫻隨風搖曳。

排放木床的小巧客房裡，陽光灑落，風兒掠過。有種亞洲風的情調。

民宿由老闆岡村先生改建。

Small World Guest House
小世界旅社

在下町風情猶見的三連棟平房，感受京都生活。

老闆岡村幸彥先生是從十年前開始改建這棟蓋在狹窄巷弄裡的三連棟平房。庭院裡栽種的小棵枝垂櫻已經長得比屋頂還高，每到春天會綻放美麗的花朵。打掉地板、牆壁，加蓋天花板，多了新的房間就以走廊連接，三間平房漸漸變成一棟房子。

宛如迷宮般的家中，木框窗配毛玻璃，昭和懷舊風情的廚所和洗臉台，處處看得見懷念的風景。隨興地在土間或簷廊擺只椅子，就變成一個放鬆小憩的空間，相當獨特。由於建築物老舊，寒暑感受強烈，但鑽過縫隙的冷風和暖爐的溫熱卻也格外難得，任憑想像馳騁從前的生活。

由於這一帶從前住了許多西陣織的工藝匠師，光是周邊就有五間澡堂。能夠散步在這下町風情濃厚的街路，親身感受京都的日常生活，想必也是住在這裡的一大樂趣。

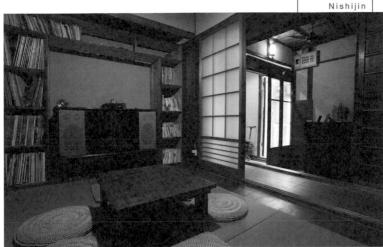

櫃台設在土間，玄關間是可以安靜放鬆的公共空間。

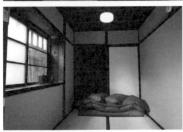

面對巷弄的玄關間獨立客房，明亮靜謐。

正中間那棟掛著暖簾的房子便是櫃台所在處。

鋪磁磚的洗臉台，廚房裡的碗櫥和熱水瓶，也很引人注目。

Small World Guest House
小世界旅社

MAP→ P47

房價	純住宿一晚大通鋪房間每人2000日圓，個人室每人2100日圓起～（和室房四人投宿時）。**※有長期住宿優惠（另議）。**
電話	075-491-3868 (8:00～23:00)
地址	北區紫野下鳥田町25-10
交通	地下鐵「北大路」站（二號出口），徒步約十分鐘；市巴士「下島田町」站，出站即到。
預訂	需要（如有空房可接受當日預約）
預訂辦法	電話、網站（e-mail）
網址	http://www.k3.dion.ne.jp/~swg/
公休	無

語言服務：	日語、English
入住時間：	13:00～22:00
退房時間：	～11:00
門禁：	無
熄燈時間：	無
禁菸規定：	吸菸請至屋外。
淋浴間‧浴室：	淋浴間2，免費。**※24小時皆可使用。**
廚房：	有，可自炊。
洗衣機：	1台，200日圓。
無線網路：	有
電腦：	1台，免費。
信用卡：	不可
停車場：	無
容納人數：	6房18人
腳踏車租借：	500日圓/1日，5台。

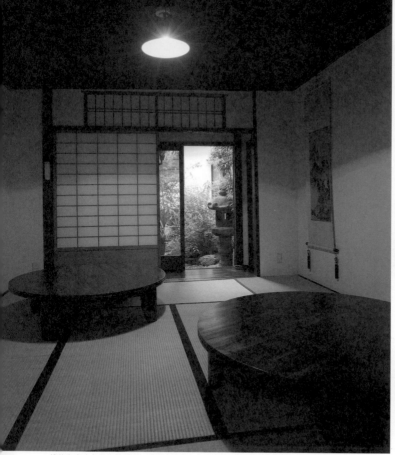

每週都有花藝師來布置。

一樓的和室中午是烏龍麵店，早餐時間和晚上則是房客的休閒空間。

屋簷下的燈籠是顯眼的標誌。

Guest House Sukeroku

助六

民宿前身是織屋，盡情享受西陣生活和奢侈早餐。

坐落於有美麗石板路街道的西陣大黑町附近，一棟裝有全新糸屋格子窗的白牆町家。老板米倉先生曾是日式料理廚師，他改建曾是織屋的老家房子，民宿於二〇一一年開張，並兼營烏龍麵店。

打開大門，看見狹長的土間。屋內許多地方猶可看見從前面貌，還有總檜碗櫥和木製門窗隔扇，衛浴設備則全部翻新，新舊的比例拿捏得很好。房型全是獨立客房，由於不裝設天花板，空間很開放，可以悠閒放鬆，有許多隻身旅行的女客和家族團體造訪。

老闆希望房客能好好品嘗不同於懷石料理的京都味，因此以便宜的價位提供自己花時間精心烹調的早餐。每一道都是使用純淨的井水製作，加進當令食材，簡單卻溫柔的味道。一面欣賞後院的景致，一面品嘗講究的早餐，是旅途中奢侈的時光。

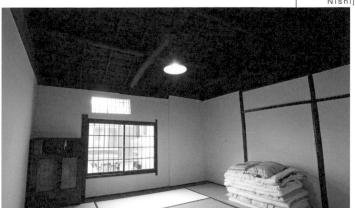

古色古香的天花板帶出歷史感，日照良好的室內。

在西陣出生、成長的米倉先生。

茶碗蒸和烤魚是早餐（500日圓）的基本菜色。

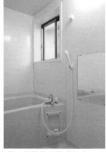

一樓嶄新的廁所、淋浴間機能方便，格子壁紙具現代感。

Guest House Sukeroku
助六
MAP→ P47

房價	純住宿一晚個人室每人3000日圓起～（和室房三人投宿時）。※**有長期住宿優惠**。※**早餐500日圓**。
電話	075-441-8237 (10:00～21:00)
地址	上京區上立賣通淨福寺西入蛭子町653
交通	市巴士「今出川淨福寺」站、「千本上立賣」站，徒步約六分鐘。
預訂	需要（如有空房可接受當日預約）
預訂辦法	電話、傳真（075-441-8237）
網址	http://www.sukeroku-kyoto.com/（網頁維護中）
公休	星期一

語言服務：	日語、English、한국
入住時間：	16:00～21:00
退房時間：	～10:00
門禁：	0:00
熄燈時間：	23:00
禁菸規定：	禁菸區在一樓櫃台前和中庭前走廊
淋浴間‧浴室：	淋浴間1，免費。※**23:30～14:30請勿使用**。
廚房：	有，不可自炊。
洗衣機：	無
無線網路：	有
電腦：	無
信用卡：	不可
停車場：	1台（免費）
容納人數：	3房10人
腳踏車租借：	無

京町屋民宿
Makuya

民宿主人改建祖父母從前的住居——製材所辦公室兼自宅，從交誼廳和客房的布置可以感受當地樸實的生活風格，同時也有嶄新清潔的衛浴設備，兼顧舒適需求。接受小學以下孩童入住，對場地租借等其他要求亦持彈性態度，因此很受家庭團體歡迎。

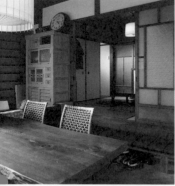

清雅的暖簾是顯眼的標誌。

女老闆岡野希小姐。

公共空間有玄關寬敞的土間和裡頭的和室。

房價	純住宿一晚個人室每人2333日圓起～（經濟雙人房三人投宿時）。※有長期住宿優惠。
電話	075-201-4980 (9:00~21:00)
地址	上京區下立賣通千本稻葉町442-5
交通	市巴士「千本出水」站，徒步約五分鐘。
預訂	需要（如有空房可接受當日預約）
預訂辦法	電話、網站（網頁訂房表格）
網址	http://www.kyoto-makuya.com/
公休	無

語言服務：日語、English、韓文
入住時間：15:00~22:00
退房時間：7:00~11:00
門禁：無
熄燈時間：23:00
禁菸規定：室內禁菸
淋浴間・浴室：淋浴間1，免費。
　　　　　　　※24小時皆可使用。
廚房：有，可自炊。
洗衣機：1台，每次入住200日圓（含烘乾機使用）。
無線網路：有
電腦：1台，免費。
信用卡：不可
停車場：無
容納人數：5房13人
腳踏車租借：免費，6台。

房價	純住宿一晚個人室每人2500日圓起～（和室房兩人投宿時）。※有長期住宿優惠。
電話	075-493-2337 (8:00~22:00)
地址	北區紫野上門前町63-2
交通	市巴士「大德寺前」站、「東高繩町」站，徒步約十分鐘。
預訂	需要（如有空房可接受當日預約）
預訂辦法	電話、網站（e-mail）
網址	http://www.guesthouse-bon.com/
公休	無

語言服務：日語、English、Español
入住時間：15:00~22:00
退房時間：5:00~11:00
門禁：無
熄燈時間：無
禁菸規定：吸菸請至隔壁民宿主人自宅前的吸菸區
淋浴間・浴室：淋浴間2，免費。
　　　　　　　※24小時皆可使用。
廚房：有，可自炊。
洗衣機：1台，200日圓
無線網路：有
電腦：2台，100日圓～
信用卡：不可
停車場：無
容納人數：6房13人
腳踏車租借：500日圓/1日，7台。

Guest House Bon
凡

曾擔任壽司師傅旅居美國、歐洲各地的谷口和生先生，於二〇〇四年開始經營民宿。房型全是獨立客房，一間房可住一至三人。廚房裡備有廚具、調味料、瓦斯爐等，使用方便；新大宮商店街就在附近，也方便購物。

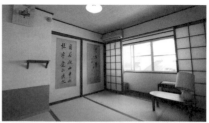

附窗邊木地板房的四疊半大和室客房，拉門上裝飾著很有味道的書法字畫。

民宿主人谷口先生。

民宿就在大德寺旁邊。

房價	純住宿一晚大通鋪房間每人3000日圓，個人室每人3500日圓起～（西式房兩人投宿時）。※**有長期住宿優惠。**※**大通鋪房間是男女混住房。**
電話	075-406-1930 (10:00~0:00)
地址	北區衣笠街道町10-2
交通	市巴士「金閣寺道」站，出站即到。
預訂	需要（如有空房可接受當日預約）
預訂辦法	電話、網站（e-mail）、預訂網站
網址	http://www2.ocn.ne.jp/~cafe2011/
公休	不定休

語言服務：日語
入住時間：15:00~0:00
退房時間：~11:00
　　門禁：0:00 ※**如會超過請先聯絡**
熄燈時間：23:00（客房除外）
禁菸規定：吸菸請至廚房
淋浴間・浴室：淋浴間2，免費。
　　　　　　※**1:00~15:00請勿使用。**
　　廚房：有，可自炊。※**和咖啡店共用。**
洗衣機：1台，100日圓
無線網路：有
　　電腦：1台，免費。
　　信用卡：不可
　　停車場：無
容納人數：3房8人
腳踏車租借：無

Guest House Komachi
櫻小町

　　位於距世界遺產金閣寺只要三分鐘腳程的好地點。客房有三間，一間西式雙人房和兩間男女混住的大通鋪房間，為了讓房客能有舒適的居住品質，環境打理得很清潔。在附設的咖啡簡餐店，可享有八折優惠，還能聽取店主夫婦的觀光導覽。

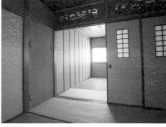

四疊半大和六疊大的兩間和室可以一起包下（最多住六人，12500日圓）　咖啡店17:30開始營業。

宛如家人般的服務態度。

moonlight guesthouse
月光莊 京都

　　繼沖繩的一號店之後，月光莊也在京都開張。彩色的床單和和藹可親的工作人員，讓空氣中散發著沖繩獨特的好感氛圍。民宿設定的主題是「可以過夜的居酒屋」，可以在一樓的八雲食堂一面吃飯，一面盡情享受與當地常客的熱鬧互動。

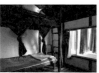

女客大通鋪房間有大窗子，舒適宜人。

在食堂吃玄米定食當早餐。

黃色的招牌是顯眼標誌。

房價	純住宿一晚大通鋪房間每人2000日圓，個人室每人2500日圓起～（和室房兩人投宿時）。※**有長期住宿優惠。**※**早餐580日圓。**
電話	080-6924-8131 (8:00~0:00)
地址	北區紫野南舟岡町73-18
交通	市巴士「千本鞍馬口」站，徒步約五分鐘。
預訂	需要（如有空房可接受當日預約）
預訂辦法	電話、網站（網頁訂房表格、e-mail）
網址	http://www.gekkousou.com/
公休	無

語言服務：日語
入住時間：8:00~0:00
退房時間：12:00
　　門禁：無
熄燈時間：0:00
禁菸規定：吸菸請至一樓或八雲食堂
淋浴間・浴室：淋浴間2，100日圓。
　　　　　　※**24小時皆可使用。**
　　廚房：無
洗衣機：1台，200日圓（烘乾機免費）。
無線網路：有
　　電腦：無
　　信用卡：不可
　　停車場：無
容納人數：3房15人
腳踏車租借：500日圓/12小時，4台。

Guest House hannari

MAP→ P46

房價	純住宿一晚大通鋪房間每人2500日圓起～，個人室每人2600日圓起～（四人房四人投宿時）。※有長期住宿優惠（另議）。
電話	075-803-1300 (8:00~22:00)
地址	上京區日暮通下立賣下行櫛笥町693
交通	市巴士「丸太町智惠光院」站、「堀川下立賣」站，徒步約五分鐘。
預訂	需要（如有空房可接受當日預約）
預訂辦法	電話、網站（網頁訂房表格、e-mail）
網址	http://hannari-guesthouse.com/
公休	無

語言服務：日語、English
入住時間：15:00~22:00
退房時間：~11:00
門禁：無
熄燈時間：23:00
禁菸規定：吸菸請至吸菸區
淋浴間‧浴室：淋浴間1，免費；浴室1，免費。
　　　　　　※24小時皆可使用
廚房：有，可自炊。
洗衣機：1台，100日圓（烘乾機200日圓/次）。
無線網路：有
電腦：1台，免費。
信用卡：不可
停車場：無
容納人數：4房12人
腳踏車租借：400日圓/1日，7台。

Hostel Kyotokko
Hostel京都子

MAP→ P46

房價	純住宿一晚大通鋪房間每人2100日圓起～，個人室每人約2843日圓起～（西式房七人投宿時）。※有長期住宿優惠。※早餐免費。※大通鋪房間是男女混住房。
電話	075-821-3323 (7:30~21:00)
地址	上京區左馬松町783
交通	地下鐵「二条城前」站（二號出口），徒步約五分鐘；市巴士「堀川丸太町」站，徒步約兩分鐘。
預訂	需要（如有空房可接受當日預約）
預訂辦法	電話、網站（e-mail）、預訂網站
網址	http://kyoto.cheapest-inn.com/（網頁維護中）
公休	無

語言服務：日語、English
入住時間：14:00~21:00
退房時間：7:30~11:00
門禁：無
熄燈時間：22:00~23:00
禁菸規定：吸菸請至屋頂、玄關前露台、樓梯下。
淋浴間‧浴室：淋浴間每個人室各1，免費。淋浴間3（公用），免費。
　　　　　　※24小時皆可使用。
廚房：有，可自炊。
洗衣機：1台，200日圓。
無線網路：有
電腦：2台，免費。
信用卡：可（VISA. Master. Amex. JCB）
停車場：無
容納人數：6房55人
腳踏車租借：500日圓/1日，5台。

中 心 部

Centra Area

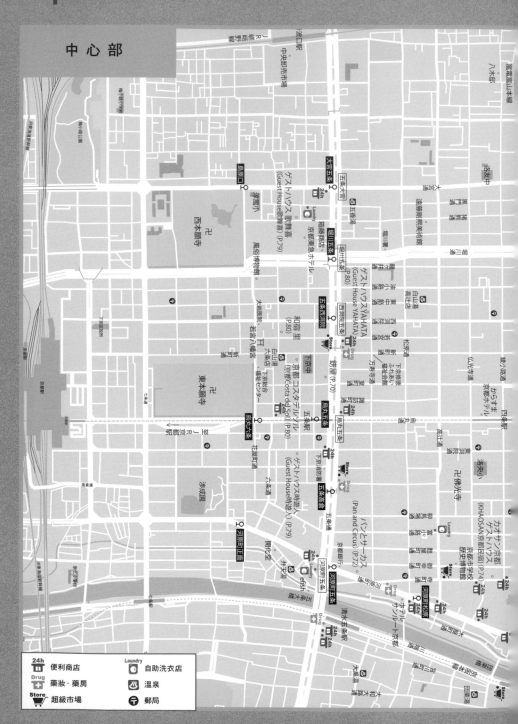

中心部

図例

24h	便利商店	Laundry	自助洗衣店
Drug	藥妝・藥房	♨	溫泉
Store	超級市場	〒	郵局

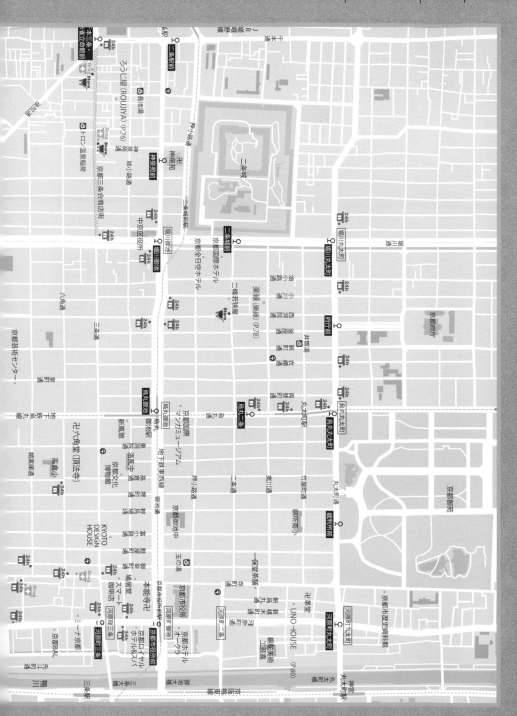

二条駅前

JR嵯峨野線

二条城前

堀川御池

二条城

堀川丸太町

堀川通

京都府庁

堀川通

六角通

二条城前

京都全日空ホテル

楽楽緑屋（P.78）

二条若狭屋

三条通

押小路通

丸太町

竹屋町通

御所南小

京都御苑

烏丸御池

烏丸通

烏丸二条

烏丸丸太町

京都国際
マンガミュージアム

地下鉄東西線・御池通

押小路通

二条通

京都市役所

丸太町駅

裁判所前

保垒本能寺町通

京都御池中

六角堂（頂法寺）

高倉小

KYOTO
DESIGN
HOUSE

御幸町通

富小路通

麩屋町通

寺町通

本能寺

京都市役所前

河原町二条

UNO HOUSE

（P.80）

河原町丸太町

京都市歴史資料館

京都ホテル
オークラ

河原町二条

京都ロイヤル
ホテル＆スパ

京都
市役所前

京都BAL

ミーナ京都

河原町三条

三条通

御池通

木屋町通

河原町通

京阪本線・京都電気鉄道

三条駅

鴨川

丸太町橋

神宮丸太町駅

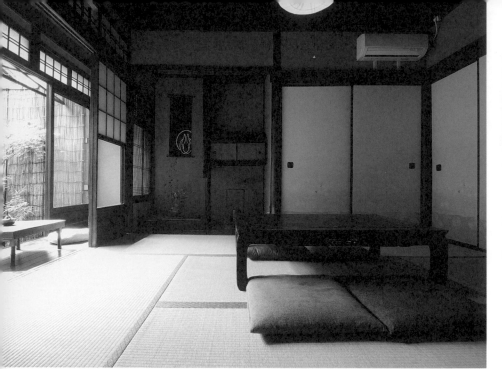

附簷廊的三人房。壁龕仔細地插上當季鮮花，以手布巾掛軸裝飾。

guest house Kazariya
錺屋

**被心愛的老東西包圍，
輕鬆度假最愉快。**

暖簾旁邊的塗漆招牌是自製的。

　　這棟町家原是大正時代某間老藥鋪社長的住居，是當時流行的和洋和璧的兩層樓建築，骨董燈、淺色調的磁磚、崁毛玻璃門片的碗櫥，到處都看得見能挑動少女情懷的設計。除此之外，女老闆上坂涼子小姐的父親是友禪染藝匠，「從小我就很喜歡老東西」，她從骨董市集搜集來的和洋折衷家具，恰如其分地融入這個懷舊的空間。山茶花、繡球花、南天竹……當季花朵盛開的中庭，也抒解旅客心頭的壓力。

　　「想成為女客人輕鬆享受京都生活時的『別墅』」，這是上坂小姐給民宿的定位，許多回頭客是因為喜歡這個空間而來，其中還有每兩個月就造訪一次的旅人。此外，也很受家庭團體歡迎，西式廁所裡還準備了兒童拖鞋。廚房裡有上坂小姐愛用的琺瑯鍋等各式可愛廚具，調味料也很齊全。從京都車站搭地下鐵只需一站就可抵達，交通方便也具吸引力。

裝飾在簷廊的貼身襦袢
其實是為了作遮擋用。

自稱「喜歡老東西」的女
老闆上坂涼子小姐。

坐在簷廊眺望受到精心照料的綠色中庭，肩頭也輕
鬆起來。

廚房旁的小房間，設有方便閱讀的椅子。

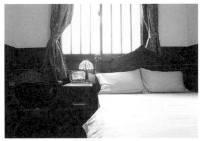

氛圍浪漫的西式雙人房。

遮簾很可愛的女客大通鋪房間。

廚房鋪磁磚的流理
台很可愛，浴室只
能使用蓮蓬頭。

guest house Kazariya
錺屋

MAP→ P68

房價	純住宿一晚大通鋪房間每人2500日圓，個人室每人2250日圓起～（和室房四人投宿時）。※大通鋪房間限女客。
電話	075-351-1711 (8:00~12:00/16:00~21:00)
地址	下京區五条通室町西入東錺屋町184
交通	地下鐵「五条」站（四號出口），徒步約兩分鐘。
預訂	需要（如有空房可接受當日預約）
預訂辦法	電話、網站（網頁訂房表格、e-mail）
網址	http://www.kazari-ya.com/
公休	無

語言服務：日語、English
入住時間：16:00~21:00
退房時間：~11.00
　　門禁：無
熄燈時間：無
禁菸規定：吸菸請至中庭
淋浴間・浴室：淋浴間1，免費。
　　　　　　※24小時皆可使用。
　　　廚房：有，可自炊。
　　洗衣機：1台，200日圓。
無線網路：有
　　　電腦：1台，免費。
　　信用卡：可（VISA. Master），限10,000日圓以上。
　　停車場：無
容納人數：5房17人
腳踏車租借：500日圓/1日，5台。

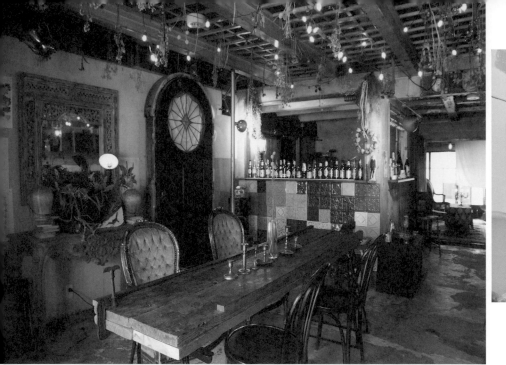

一樓的酒吧擺滿百年前的法國鏡子等貴重骨董品。

Pan and Circus

**吸引藝術家聚集，
懷舊又溫暖的魔幻空間。**

讓人誤以為是藝廊的外觀。

臨河原町的展示窗裡擺了超現實主義風格的肖像畫，打開門扉，眼前的是豪華的家具和可愛的木馬。有許多設計師和藝術家造訪這個散發奇妙氛圍，充滿藝術氣息的空間，聽說還有人是為了借場地拍照而來。民宿老闆是在京都經營和服店、從前曾是饒舌歌手的山田晉也先生，以及身兼骨董家具採購、也在紐約開民宿的榎本大輔先生。喜歡奇幻事物的兩人意氣相投，和朋友一起動手改建這棟屋齡超過百年、前身是當鋪的町家。看得出油漆刷痕的牆壁，讓人彷彿走進了畫室一般。

「希望能像那些在紐約溫暖地接納我的饒舌歌手，讓人與人的距離變得更緊密」，他們和房客一起烤肉、辦活動、開派對，如果時間恰好，還會帶房客一起去當地的餐廳吃飯。住在這裡，似乎可以像待在自己家般，感受一段情誼濃密的京都時光。

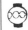

二樓客廳的牆上掛滿紐約年輕藝術家的畫作。

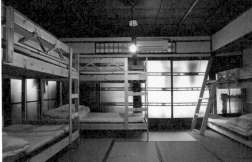

女客大通鋪房間，壁龕所在的床位很受歡迎。

天花板很高，掛著吊床的男客大通鋪房間。

一樓深處，擺了奇幻風格的木馬和雕像。

Pan and Circus

MAP→ P68

房價	純住宿一晚大通鋪房間每人3000日圓。 **※有長期住宿優惠。**
電話	080-7085-0102 (10:00〜21:00)
地址	下京區河原町通五条上行安土町616
交通	京阪電車「清水五条」站（三號出口），徒步約五分鐘；市巴士「河原町五条」站，下站即到。
預訂	需要（如有空房可接受當日預約）
預訂辦法	網站（網頁訂房表格）
網址	http://www.panandcircus.com/
公休	不定休

語言服務：日語、English
入住時間：15:00〜21:00※check-in前如需寄放行李需事先聯絡
退房時間：〜11:00
門禁：無
熄燈時間：0:00
禁菸規定：吸菸請至一樓簷廊旁
淋浴間‧浴室：淋浴間1，免費。**※24小時皆可使用。**
廚房：有，可自炊。
洗衣機：無
無線網路：有
電腦：1台，免費。
信用卡：不可
停車場：無
容納人數：2房15人
腳踏車租借：無

從左依序是酒吧負責人馬越小姐、民宿管理人永井小姐、助手平井先生。

廁所門上的圖畫是出自房客的手筆，廚房也是走普普風。

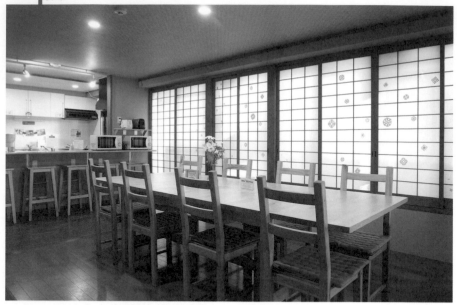

客廳旁邊的餐廳也很寬敞，廚房裡有兩套流理台和冰箱。

KHAOSAN
京都民宿

KHAOSAN KYOTO
GUEST HOUSE

在經常聽得見英語對話的「外國」，體驗舒適的平價旅舍生活。

掛在大窗子上的竹簾是顯眼的標誌。

位於電器行、餐廳、二手書店林立的熱鬧寺町通，這棟屋頂鋪瓦片、屋簷下垂著竹簾或竹籬笆的「日本風」五層樓建築，是最多可收容一百二十人的大型背包客旅舍。旅舍名是源自於以眾多廉價旅舍聚集聞名的泰國拷山路（Khao San Road）。房客百分之九十五以上都是外國人，因此館內經常聽得見英語對話，友善的工作人員全都精通外語。

繼東京店之後，京都店於二〇一〇年開幕，打出「廉價、長住、舒適」的口號，推出一晚二千日圓以下的優惠價，立刻廣受好評。房型共有十一種，類型豐富，除了大通鋪房間，還有許多擺進雙層床的小型獨立客房。再加上低反發床墊、附洗髮精等沐浴用品的淋浴間等舒適設備，四個樓層都可以使用的客廳、餐廳、廚房等公共空間也極具魅力，可以在這裡悠閒地和其他旅客交換旅遊情報。在一樓大廳也擺了許多有用的旅遊訊息，像是和服體驗等能體驗京都風情的活動的情報，或是周邊地圖等。

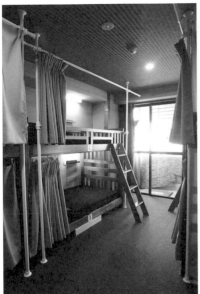

根據淡旺季，大通鋪房間每人甚至只需1000日圓起跳。

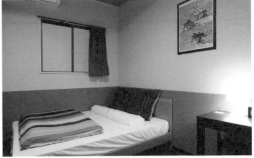

受情侶歡迎的雙人獨立客房，裝飾有京都風情的畫作。

經理加瀨孝彥先生和工作人員。

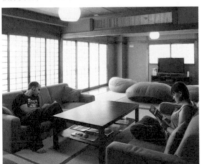

兩間相通和室變成十八疊大的客廳，可以坐在沙發上看書、看DVD放鬆。

走廊上有旅客的照片（附留言）。

每層樓都有清潔的洗臉台、廁所、淋浴間，衛浴設備都集中在一處。

KHAOSAN
京都民宿
KHAOSAN KYOTO GUEST HOUSE　　　MAP→ P68

房價	純住宿一晚大通鋪房間每人2000日圓起～，個人室每人2500日圓起～（西式六人房六人投宿時）※大通鋪房間有女子房和男女混住房。
電話	075-201-4063(8:00～21:00)
地址	下京區寺町通佛光寺上行中之町568
交通	阪急電車「河原町」站（十號出口），徒步約三分鐘；市巴士「四条河原町」站，徒步約七分鐘。
預訂	需要（如有坐房可接受當日預約）
預訂辦法	網站（網頁訂房表格）、預訂網站
網址	http://www.khaosan-tokyo.com/ja/kyoto/
公休	無

語言服務：日語、English
入住時間：15:00～21:00
退房時間：～11:00
　　門禁：無
熄燈時間：無
禁菸規定：全館禁菸
淋浴間‧浴室：淋浴間11，免費。（有1間為女客專用），免費。
　　　　　　※24小時皆可使用。
　　廚房：有，可自炊。
　洗衣機：2台，200日圓（烘乾機100日圓/40分鐘）。
無線網路：有
　　電腦：10台，免費。
　信用卡：可（VISA）
　停車場：無
容納人數：45房120人
腳踏車租借：無

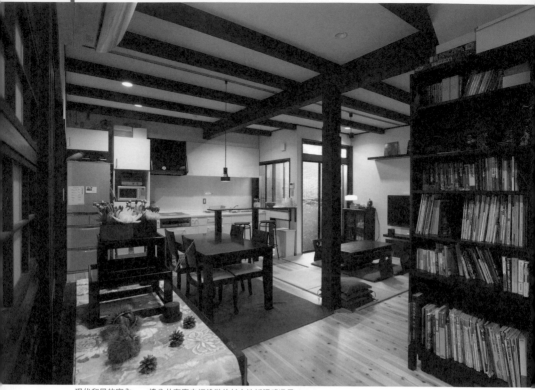

現代和風的室內，一樓公共客廳未經塗裝的杉木地板觸感溫柔。

京都民宿

ROUJIYA

KYOTO GUEST HOUSE ROUJIYA

就像到了朋友家，希望再次造訪的旅途據點

武士俣尚也・Kaori夫婦。

這棟町家就坐落於有一百八十棟房子相連的三条會商店街旁、閑靜住宅區的小巷裡。只留下很有味道的柱子與屋梁，室內全面翻修，骨董家具營造出輕鬆自在的空間。常駐民宿的工作人員把每個角落都打掃得很乾淨，隻身旅行的女性或不習慣住民宿的旅客也可以安心入住，很受好評。JR、地下鐵二条站、阪急大宮站都在徒步圈內，民宿也兼營高性能的腳踏車、摩托車、速克達的租借服務，別具個性。不僅便於市內觀光，也方便造訪近郊的美麗大自然和鄉間，甚至遠征大阪、奈良，有很多常客都把這裡當作旅途中的據點。

夜晚圍著民宿主人夫婦交換旅遊情報，分享只有當地人才知道的美食情報，房客間的自然交流也很有魅力。廚房可供房客自炊，有齊全的廚具設備，有時還會開辦烹飪教室。

閒適的大通鋪房間，可以使用鏡子的空間很受女客歡迎。

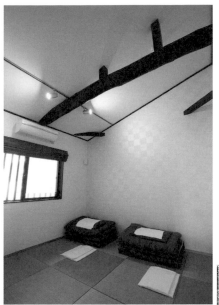

榻榻米個人室的斜天花板以木梁做點綴，格子壁紙也走現
代風格。

到處可見京町家元素的房
子。民宿也提供腳踏車和
速克達的租借服務。

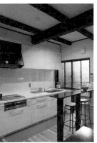

機能性的廚房。可自炊，
WMF和LE CREUSET的鍋子
都準備好了。

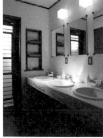

公共洗臉台和淋浴間很有設計感，打掃得很乾淨。

京都民宿
ROUJIYA
KYOTO GUEST HOUSE ROUJIYA
MAP→ P69

房價	純住宿一晚大通鋪房間每人3000日圓，個人室每人3333日圓起～（個人室三人投宿時）。
電話	075-432-8494(8:00~11:00/16:00~22:00)
地址	中京區西之京池之內町22-58
交通	JR「二条」站・地下鐵「二条」站（二號出口），徒步約六分鐘；阪急電車「大宮」站（北門出口），徒步約十分鐘。
預訂	需要（如有空房可接受當日預約）
預訂辦法	電話、網站（網頁訂房表格）
網址	http://kyotobase.com/
公休	無

語言服務： 日語、English
入住時間： 16:00~22:00
退房時間： ~10:00
　門禁： 無
熄燈時間： 23:30
禁菸規定： 吸菸請至指定處
淋浴間・浴室： 淋浴間2，免費。
　　　　　　　※11:00~16:00請勿使用。
　　廚房： 有，可自炊。
　洗衣機： 1台，300日圓。
無線網路： 有
　　電腦： 1台，免費。
　信用卡： 不可
　停車場： 無
容納人數： 4房15人
腳踏車租借： 500日圓/1日，16台（摩托車6台）。

京都民宿Rakuen
樂緣

MAP→ P69

「結個新緣分，歡度快樂時光」，旅館名帶有這樣的意涵，正如其名，民宿也非常歡迎房客以外的訪客，一間宛若自己家的民宿。還會舉辦300日圓就能參加的晚餐會，度過深刻熱鬧的京都之夜。

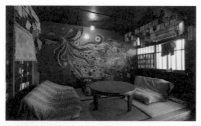

客廳牆上畫的鳳凰令人印象深刻。

屋齡九十年的町家。

友善的工作人員。

房價	純住宿一晚大通鋪房間每人2000日圓，個人室每人4000日圓。※有長期住宿優惠。※大通鋪房間有女客房和男女混住房。
電話	075-744-0467(10:00~22:00)
地址	中京區夷川通小川東入東夷川町636-8
交通	地下鐵「丸太町」站（六號出口），徒步約八分鐘；市巴士「二条城前」站，徒步約三分鐘。
預訂	需要（如有空房可接受當日預約）
預訂辦法	電話、網站（網頁訂房表格）
網址	http://www.rakuen.com/
公休	無

語言服務：日語、English
入住時間：15:00~
退房時間：~11:00
門禁：無
熄燈時間：無
禁菸規定：吸菸請至庭院
淋浴間‧浴室：淋浴間1，100日圓。※24小時皆可使用。
廚房：有，可自炊。
洗衣機：1台，100日圓。
無線網路：有
電腦：1台，免費。
信用卡：不可
停車場：無
容納人數：3房10人
腳踏車租借：500日圓/1日，3台。

Guesthouse Jiyu-jin
時遊人

「希望房客住在這裡的時間能過得自由快樂」，這棟新蓋的民宿於二〇一〇年開幕。房間有木頭的香味，色調溫暖的和紙壁紙，形成一個溫暖的空間。無障礙空間且防音防災的設計，讓男女老少都能住得舒服。

室內空間深長的和風建築。

MAP→ P68

房價	純住宿一晚大通鋪房間每人3100日圓起～，個人室每人3100日圓起～（個人室四人投宿時）。※有長期住宿優惠。
電話	075-708-5177(8:00~11:00／16:00~22:00)
地址	下京區東洞院五条下行和泉町524
交通	地下鐵「五条」站（五號出口），徒步約兩分鐘；市巴士「烏丸五条」站，徒步約兩分鐘；JR「京都」站（中央口），徒步約十五分鐘。
預訂	需要（如有空房可接受當日預約）
預訂辦法	電話、網站（網頁訂房表格）、預訂網站
網址	http://www.0757085177.com/
公休	無

語言服務：日語
入住時間：16:00~22:00
退房時間：8:00~11:00
門禁：無
熄燈時間：0:00
禁菸規定：吸菸請至陽台
淋浴間‧浴室：男女淋浴間各1，免費；浴室1，免費。※24小時皆可使用。
廚房：有，可自炊。
洗衣機：1台，200日圓。（烘乾機100日圓/90分鐘）。
無線網路：有
電腦：1台，免費。
信用卡：不可
停車場：無
容納人數：10房25人
腳踏車租借：500日圓/1日，6台。

Guest House Kabuki
歌舞喜

　　鄰近西本願寺、於二〇一二年三月開幕的町家民宿。狹長土間盡頭的女客大通鋪房間、看得見旁邊寺院鋪本瓦屋頂的二樓和室房、房客可以在有京都情調的房間裡度過安靜的時光。民宿也販售有手布巾、扇子、千羽鶴等原創商品。

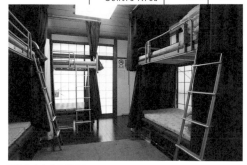

閒適的女客大通鋪房間。

白牆很美麗的外觀。

待客溫暖的工作人員。

MAP→ P68

房價	純住宿一晚大通鋪房間每人3000日圓，個人室每人3500日圓起～（雙人房兩人投宿時）。**※大通鋪房間限女客。**
電話	075-341-4044(8:00~22:00)
地址	下京區豬熊通五条下行柿本町670-5
交通	JR「丹波口」站，徒步約十分鐘；市巴士「大宮五条」站，徒步約三分鐘；JR「京都」站（中央口），徒步約十八分鐘。
預訂	需要（如有空房可接受當日預約）
預訂辦法	電話、網站（e-mail）、預訂網站
網址	http://www.kyotoguesthouserenjishi.com/japanese.html
公休	無

語言服務： 日語、English
入住時間： 15:00－21:00
退房時間： ~11:00
　　門禁： 0:00
熄燈時間： 23:00
禁菸規定： 館內禁菸
淋浴間‧浴室： 淋浴間2，免費。
　　　　　　 ※1:00~6:00，請勿使用。
　　廚房： 無
　洗衣機： 1台，200日圓。
無線網路： 有
　　電腦： 2台，免費。
　信用卡： 可
　停車場： 無
容納人數： 4房15人
腳踏車租借： 800日圓/1日，2台。

Kyoto Costa del Sol
京都 Costa del Sol MAP→ P68

房價	純住宿一晚個人室每人2500日圓起～（和室房四人投宿時）。※有長期住宿優惠（另議）。
電話	075-361-1551（9:00~12:00/15:00~21:00）
地址	下京區新町通五条下行蛭子町134-1
交通	地下鐵「五条」站（六號出口），徒步約兩分鐘；JR「京都」站（中央口），徒步約十五分鐘。
預訂	需要（如有空房可接受當日預約）
預訂辦法	電話、網站（e-mail）、預訂網站
網址	http://costadelsol-kyoto.jp/
公休	無 ※淡季會休幾天。

語言服務： 日語、English
入住時間： 15:00~21:00
退房時間： ~10:00
門禁： 無
熄燈時間： 無（大廳22:00）
禁菸規定： 吸菸請至吸菸區
淋浴間‧浴室： 浴室各房1間，免費。**※24小時皆可使用。※0:00~6:00/10:00~15:00請勿使用熱水。**
廚房： 有，可自炊。
洗衣機： 2台，150日圓（烘乾機100日圓/30分鐘）。
無線網路： 有
電腦： 1台，免費。
信用卡： 不可
停車場： 無
容納人數： 10房32人
腳踏車租借： 1000日圓/1日，2台。

UNO HOUSE MAP→ P69

房價	純住宿一晚大通鋪房間每人2500日圓，個人室每人3900日圓起（個人室二人投宿時）※有長期住宿優惠。
電話	075-231-7763(全天24小時)
地址	中京區新島丸通丸太町下行東椹木町109
交通	市巴士「河原町丸太町」站，徒步約三分鐘。
預訂	需要（如有空房可接受當日預約）
預訂辦法	電話、傳真（075-256-0140）
網址	http://www.uno-house.jp/ ※有繁體中文網頁。
公休	無

語言服務： 日語、English
入住時間： 16:00~
退房時間： ~11:00
門禁： 無
熄燈時間： 0:00
禁菸規定： 吸菸請至陽台或接待處
淋浴間‧浴室： 浴室5（房間內），免費；浴室2（公共），免費。**※24小時皆可使用。**
廚房： 有，可自炊。（個人房才有）
洗衣機： 無
無線網路： 無
電腦： 1台，免費。
信用卡： 不可
停車場： 4台，1000日圓/夜。
容納人數： 10房24人
腳踏車租借： 500日圓/1日，4台。

Guest House
YAHATA

MAP→ P68

房價	純住宿一晚大通鋪房間每人2500日圓起～，個人室每人3000日圓起～（個人室三人以上投宿時）。※有長期住宿優惠。※早餐免費（自助式）。
電話	075-204-5897(9:00～21:00)
地址	下京區西洞院通五条上行八幡町544
交通	地下鐵「五条」站（二號出口），徒步約五分鐘。
預訂	需要（如有空房可接受當日預約）
預訂辦法	電話、網站（網頁訂房表格、e-mail）
網址	http://yahata-inn.com/
公休	不定休

語言服務：日語、English
入住時間：16:00～21:00
退房時間：～11:00
門禁：無
熄燈時間：23:00
禁菸規定：全館禁菸
淋浴間・浴室：淋浴間1，免費。※23:00~8:00，請勿使用。
廚房：有，可作加熱食物。
洗衣機：1台，300日圓（洗衣烘乾機500日圓/次）。
無線網路：有
電腦：2台，免費。
信用卡：可（VISA. Master. Amex. Diners. JCB）。
停車場：無
容納人數：4房16人
腳踏車租借：500日圓/1日，6台。

O-yado Sato
和宿 里

MAP→ P68

房價	純住宿一晚個人室每人4800日圓起～（和室房兩人以上投宿時）。※有長期住宿優惠。※早餐880日圓。
電話	075-342-2123(8:00～22:00)
地址	下京區若宮通六条西入上若宮町93
交通	地下鐵「五条」站（八號出口），徒步約三分鐘；JR「京都」站（中央口），徒步約十五分鐘。
預訂	需要（如有空房可接受當日預約）
預訂辦法	電話、網站（網頁訂房表格、e-mail）
網址	http://nagomi-kyoto.com/ ※有繁體中文網頁。
公休	無

語言服務：日語、English、中文
入住時間：15:00～22:00
退房時間：～11:00
門禁：無
熄燈時間：22:00
禁菸規定：吸菸請至接待處前
淋浴間・浴室：浴室5（房間內），免費；浴室2（公共），免費。※24小時皆可使用。
廚房：有，可自炊。
洗衣機：2台，200日圓（烘乾機100日圓/30分鐘）。
無線網路：有
電腦：1台，100日圓起～
信用卡：可（VISA. Master）。
停車場：2台（1800日圓/夜）
容納人數：5房15人
腳踏車租借：500日圓/1日，2台。

京 都 車 站 · 嵯 峨 野 周 邊

Kyoto Station and Sagano

京都車站周邊

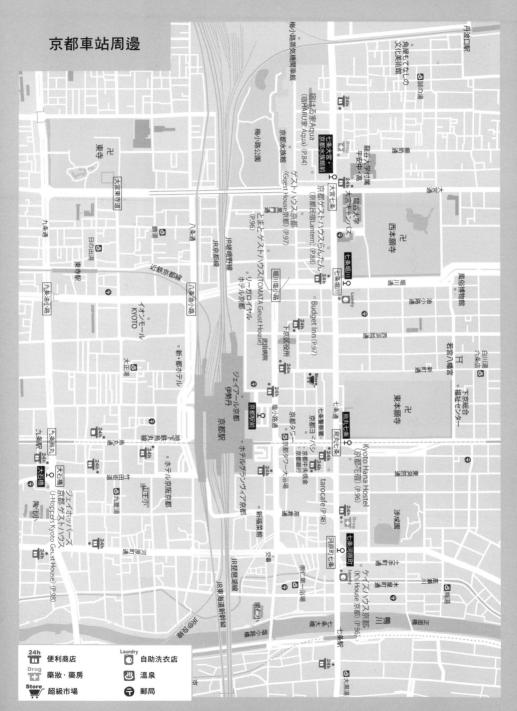

丹波口駅

角屋もてなしの
文化美術館

卍 東寺

卍 東寺

梅小路蒸気機関車館

宿HARU家Aqua（宿HARU家 Aqua）(P.84)

京都水族館

ゲストハウス京都（Guest House京都）(P.96)

ゲストハウス京都（京都民宿Lantern）(P.88)

とまとゲストハウスちんとん（TOMATA Geust House）(P.97)

リーガロイヤルホテル京都

京都ゲストハウス黒門（P.96)

七条大宮・京都水族館前

大宮七条

龍谷大学付属 平安中・高

龍谷大学

大宮五条

梅小路公園

京都鉄道博物館前

卍 西本願寺

七条堀川

風俗博物館

白川湯 六条八幡

下京総合福祉センター

卍 東本願寺

七条七本松

Budget Inn (P.97)

武田病院

下京区役所

京都タワー

京都タワー大浴場

七条新町

京都南事業所

京都中央郵便局

ジェイアール京都伊勢丹

京都駅

京都駅前

ホテルグランヴィア京都

イオンモールKYOTO

日の出湯

九条油小路

新・都ホテル

ホテル京阪京都

京都京阪バス

山王社

ホテル近鉄京都

新福菜館

taro cafe (P.98)

Kyoto Hana Hostel (京都花宿) (P.96)

七条七本松

七条河原町

沙羅園

ケイズハウス京都（K's House京都）(P.96)

ジェイホッパーズ京都ゲストハウス（J-Hopper's Kyoto Guest House）(P.98)

大石橋

九条烏丸

九条烏丸

梅湯

九条河原町

七条河原町

七条堀川

七条駅

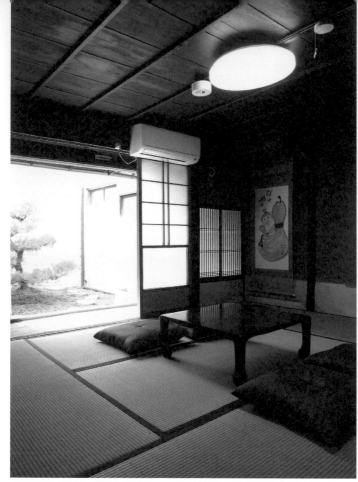

（上）朝南座向的女客大通鋪房間。

（中）大通鋪房間附窗邊椅和陽台。

（下）西式房「Aqua豪華房」。

「簷廊豪華房」在母屋一樓盡頭。可以欣賞到美麗松樹和青苔庭園的寬敞簷廊令人欣喜。

Hostel HARUYA Aqua

宿HARU家Aqua

騎腳踏車來趟澡堂巡禮，踏進觀光客陌生的日常京都。

（譯註1：二樓天花板低矮，裝設蟲籠窗。）

（譯註2：京都方言裡對爐灶的説法。）

從京都水族館徒步一分鐘，旁邊的梅小路公園傳來蒸氣火車汽笛聲，「宿HARU家」二號店於二〇一二年十月在這個京都市民的休憩區塊開幕。負責人小林祐樹先生説，這是為了對逐年減少的京都町家保存做出貢獻，想讓造訪京都的旅客認識到當地文化。他用自己的腳漫步城市，一直在尋找有魅力的建築物。

民宿是由屋齡超過一百年的「廚子二階」（譯註1）結構的母屋和對門的平房等兩棟屋子所組成的構造。這棟建築物已沉睡三十年，從入口直通後院的土間「通庭」和舊式

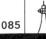

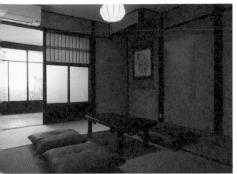

別館的「豪華獨立客房」附專屬露台和廁所。

一進母屋大門即是公共交誼廳，透過格子窗的光線很美。

負責人小林祐樹先生。　紅褐色的格子窗很美。

在混凝土的舊流理台烹調食物，在別館的流理台洗臉，
浴室寬敞又新。

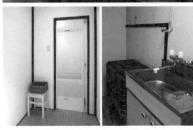

的爐灶「おくどさん（OKUDOSAN）（譯註
2）」都保留下來。這一帶觀光客的身影較少
見，但徒步圈內有西本願寺和東寺這兩座世
界遺產。民宿附近還有和菓子老店，以及小
林先生口中有「文化財等級」的六間有情趣
的澡堂。可以參加寺院的早課，或是來趟澡
堂巡禮，充分見識到只有當地人才知道的京
都真實的一面。

Hostel HARUYA Aqua
宿HARU家 Aqua　　MAP→ P83

房價	純住宿一晚大通鋪房間每人2500日圓起～（學生每人2000日圓），個人室每人2100日圓起～（簷廊豪華房四人投宿時）。※大通鋪房間限女客。
電話	075-741-7515(8:30～11:00/16:00～21:00)
地址	下京區和氣町1-12
交通	市巴士「七条大宮・京都水族館前」站，出站即到。
預訂	需要（如有空房可接受當日預約）
預訂辦法	電話、網站（網頁訂房表格）
網址	http://www.yado-haruya.com/aqua/
公休	無

語言服務：	日語、English
入住時間：	16:00～21:00
退房時間：	8:30～11:00
門禁：	無
熄燈時間：	無
禁菸規定：	全館禁菸
淋浴間・浴室：	浴室2，免費。※24小時皆可使用。
廚房：	有，可自炊。
洗衣機：	1台，108日圓。
無線網路：	有
電腦：	1台，免費。
信用卡：	不可
停車場：	無
容納人數：	6房20人
腳踏車租借：	540日圓/1日，4台。※去澡堂可借用2台免費腳踏車。

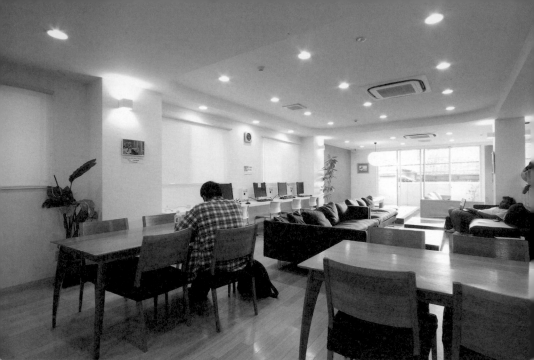

明亮開放的交誼廳，也是用餐、使用電腦、閱讀之用的公共空間。

Backpackers Hostel K's House Kyoto
背包客旅館
K's House京都

廉價、便利、舒適，
號稱京都最大的廉價旅舍。

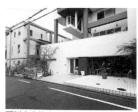

可以自由進出二館。

從車來車往的七条通拐進巷子，在巷弄一角有間西式風格的建築物，這就是在世界最大的廉價旅舍預訂網站「Hostel」的房客票選中，獲選為亞洲第一的人氣旅舍。由白色六層樓的本館和黃色三層樓的別館組成，共計有六十四間房，最多可容納一百八十人。

以「低廉但舒適的旅舍」做為概念，房型從大通鋪房間、雙人房、雙床房，從西式到日式，種類齊全，廚房和浴室等衛浴設備，閑適的交誼廳等設施，莫不明亮整潔。年輕的工作人員幹練地招待客人，櫃台從早上七點開放到凌晨三點；全棟都採用卡片鎖，就算是隻身旅行的女性也能安心。

房客有七成都是外國人，也有許多回頭客，交誼廳和附設咖啡廳內充滿國際色彩。能夠在輕鬆的氛圍中，以彷彿在海外旅遊的心情來進行國際交流，也是這裡的魅力之一。由於地點接近JR京都車站和私鐵車站，不僅是京都，去大阪、奈良也很方便，可作為關西觀光時的住宿據點。

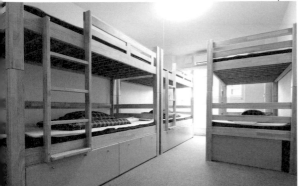

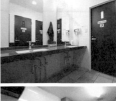

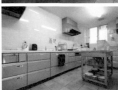

六人大通鋪房間。雙層床底下有大型收納空間。

每樓皆有廁所、洗臉台、淋浴間，浴室和廚房每棟樓各設置一間。

附沙發的雙人房，能悠閒放鬆休息。

咖啡廳還有提供吃到飽的自助式早餐（780日圓）。

經理鈴木富之先生。　二樓的天井可以吸菸。

Backpackers Hostel K's House Kyoto
背包客旅館
K's House京都
MAP→ P83

房價	純住宿一晚大通鋪房間每人2300日圓起～，個人室每人3100日圓起～（雙人房B兩人投宿時）。※早餐780日圓。
電話	075-342-2444(8:00～23:00)
地址	下京區土手町通七條上行納屋町418
交通	JR「京都」站（中央口），徒步約十分鐘；京阪電車「七條」站（三號出口），徒步約五分鐘。
預訂	需要（如有空房可接受當日預約）
預訂辦法	電話、網站（網頁訂房表格）
網址	http://www.kshouse.jp/kyoto-j/index.html
公休	無

語言服務：　日語、English
入住時間：　15:00～23:00
退房時間：　～11:00
　　門禁：　無
熄燈時間：　無
禁菸規定：　吸菸請至天井。
淋浴間・浴室：　淋浴間17，免費；浴室2，免費。※24小時皆可使用。
　　廚房：　有，可自炊。
洗衣機：　3台，300日圓（烘乾機免費）。
無線網路：　有
　　電腦：　7台，100日圓起。
信用卡：　可（VISA. Master. Amex. JCB）。
停車場：　無
容納人數：　64房180人
腳踏車租借：　700日圓/1日，20台。

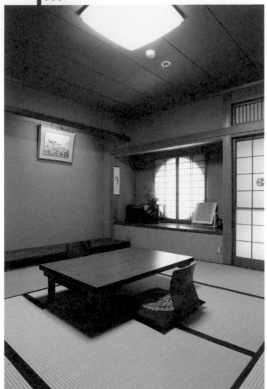

可以舒舒服服好好休息的日式套房，前身是茶室，室內陳設華奢。

十五疊大的和室大通鋪房間。陳設簡單，但氛圍溫馨。

Kyoto Guest House Lantern

京都民宿 Lantern

人與人的連繫在和煦空間裡擴大，剛完工的民宿仍在進化。

　　東本願寺、西本願寺、京都水族館等京都新舊熱門觀光景點都在徒步圈內。在臨熱鬧的七条通某大樓的二樓到四樓，便是民宿所在。在京都出生成長的民宿主人在二〇一二年五月開始民宿生意。乍看之下像是商務旅館的外觀，但館內空間盡現民宿主人講究的心血。

　　大通鋪房間有日式和西式兩種，寬敞的日式大通鋪房間原本是日式料理店的宴會廳，以自製簾幕隔開空間，營造出洗練的風格氣氛。另有和室與和室套房兩種獨立客房，室內陳設宛若高級旅館。由於能以低廉的價格度過奢侈的悠閒時光，很受外國旅客歡迎。

　　廚房和客廳是房客會自然聚集的交流場所，夾雜在民宿主人和工作人員之間，眾人談笑不斷。「就像西班牙的聖家堂一樣，這是一間不會完成的民宿」，民宿主人笑著說完又發下豪語：「今後也想繼續和客人一同歡笑，讓民宿更進化。」

很有設計感的外觀。

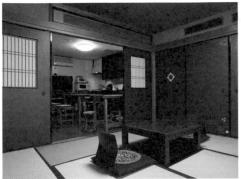

有挖地式暖桌的三樓公共客廳。

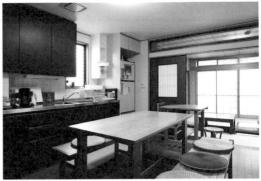

閒適寬敞的廚房和餐廳。

工作人員美咲小姐和她開朗的老公。

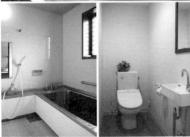

每層樓都有廁所,衛浴設備都很清潔舒適。

Kyoto Guest House Lantern
京都民宿Lantern
MAP→ P83

房價	純住宿一晚大通鋪房間每人2500日圓起~,個人室每人4000日圓起~(和室房兩人投宿時)。※有長期住宿優惠(另議)。
電話	075-343-8889(9:00~23:00)
地址	下京區西八百屋町152
交通	JR「京都」站(中央口),徒步約十二分鐘;市巴士「七条大宮・京都水族館前」站,出站即到。
預訂	需要(如有空房可接受當日預約)
預訂辦法	電話、網站(網頁訂房表格)、預訂網站
網址	http://k guesthouse.jp/
公休	無

語言服務:日語、English、中文、台語
入住時間:16:00~23:00
退房時間:~10:00
門禁:無
熄燈時間:無
禁菸規定:吸菸請至一樓屋外
淋浴間・浴室:淋浴間2,免費。※三樓淋浴間24小時皆可使用,四樓淋浴間0:00~16:00,請勿使用。
廚房:有,可自炊。
洗衣機:1台,200日圓(烘乾機100日圓/30分鐘)。
無線網路:有
電腦:1台,免費。
信用卡:不可
停車場:無
容納人數:5房26人
腳踏車租借:500日圓/1日,3台。

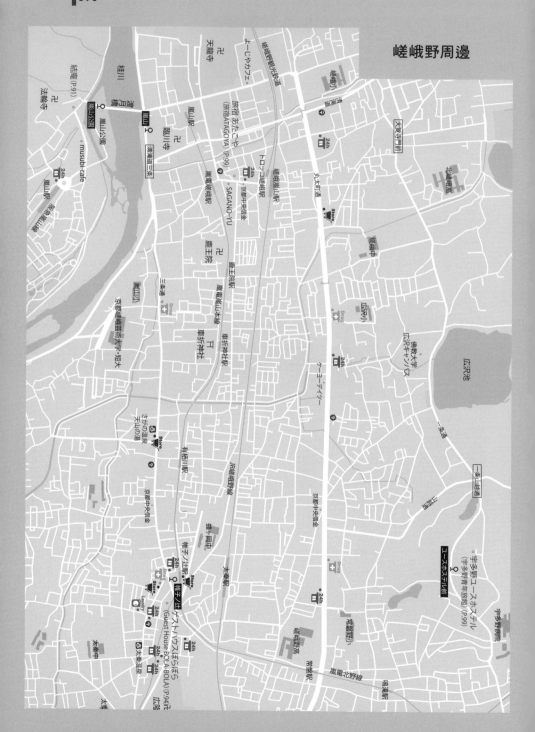

嵯峨野周邊

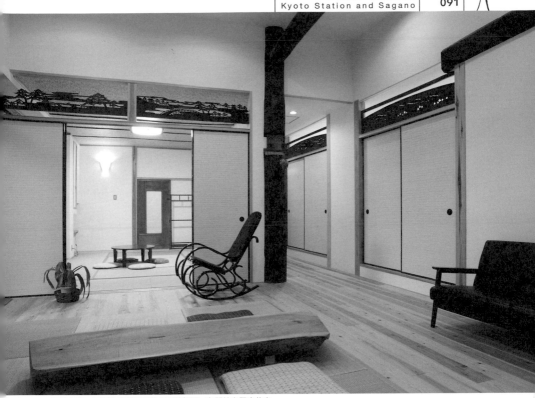

如果包棟，可以敞開客廳到特別室的拉門，在開放空間中休息。

musubi-an
結庵

以這處散發木頭香味的安樂窩為據點，暢遊嵐山名勝。

玄關旁還有木頭露台。

名勝古蹟自不用提，自然景觀豐富的嵐山也適合運動和散步，結庵可為遊遍嵐山的據點，於二〇一一年開幕。儘管地點絕佳，距離嵐山的招牌景點渡月橋徒步不用一分鐘，但民宿位處於老房子林立的寧靜市街。從掛著低調白色暖簾的玄關踏進室內，一陣木頭香撲鼻而來。這棟建築物全面改建自附店面的住宅，使用大量未經塗裝的木材，觸感良好的杉木地板、用舊木材製作的鑲格窗、欅木桌等，屋內滿是木頭帶來的暖意。挑高的天花板也感覺良好，有很多團體旅客或家庭團體包棟住宿。

雖然有可供簡單烹調食物的小廚房，但推薦去鄰近的姊妹店「musubi-cafe」用餐。這家吸引許多跑者前來的咖啡店，使用當地蔬菜等對身體很好的食材入菜。夜晚，一面享用料理一面和當地居民閒聊，也會成為住在嵐山的美好回憶。如果預訂早餐，咖啡店會送特製飯糰到民宿。

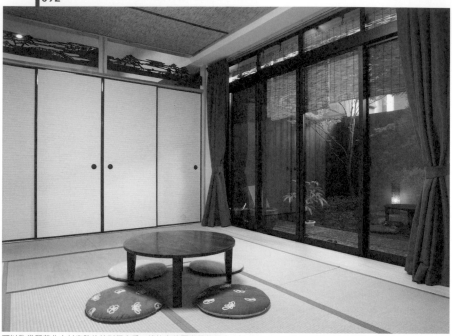

可以欣賞種種著北山杉庭院的特別個人房,鑲格窗的圖案是仿照渡月橋。

小和室房擺有嵐山石川竹子店的竹藝燈。

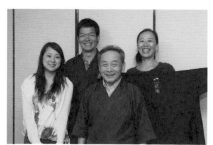

放置矮床的沉靜小西式房,圓形的燈罩很可愛。

笑容可掬的工作人員。

500日圓的早餐是用玄米和雜糧米捏成的飯糰。

使用方便的衛浴設備。廁所、洗臉台各有兩間。

結庵
musubi-an MAP→ P90

房價	純住宿一晚大通鋪房間每人3500日圓，個人室每人4000日圓起～（小和室房兩人投宿時）。※有長期住宿優惠。※早餐500日圓。※大通鋪房間限女客。
電話	075-862-4195(10:30~20:00)
地址	西京區嵐山中尾下町51
交通	嵐電「嵐山」站，徒步約五分鐘；阪急電車「嵐山」站，徒步約五分鐘。
預訂	需要（如有空房可接受當日預約）
預訂辦法	網站（網頁訂房表格）※僅限無法網站預約時接受電話預約。
網址	http://musubi-an.jp/
公休	無

語言服務： 日語
入住時間： 16:00~21:00
※超過時間需聯絡
退房時間： ~10:00
門禁： 23:00
熄燈時間： 23:00
禁菸規定： 吸菸請至屋外露台
淋浴間・浴室： 淋浴間2，免費。
※23:00~6:00，請勿使用。
※特別室有檜木浴缸，若當天沒有特別室預約，可使用，每人500日圓。
廚房： 有，可自炊。
洗衣機： 1台，200日圓。
無線網路： 有，免費。
電腦： 無
信用卡： 不可
停車場： 3台（1000日圓/夜）
※需預約
容納人數： 5房14人，※**若包棟可住20人**
腳踏車租借： 1000日圓/1日，準備中。

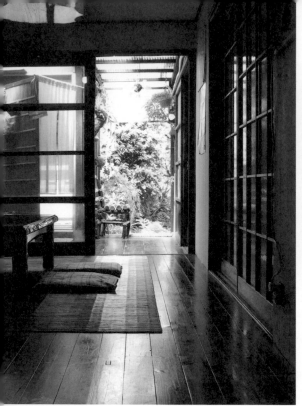

浴室前自己布置的吸菸區。

舒適的起居室是公共空間，還有房客在這裡睡午覺。

Guest House
BOLA-BOLA

置身於人心的溫暖裡，
宛若自己家的民宿

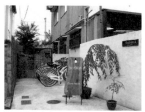

民宿位於夾在兩戶民家中間的小巷深處。

　　喀啦喀啦地拉開大門，從玄關走進屋內，看見位於走廊深處的起居室和廚房。嵐電緩緩地從後院旁行駛過的行進聲響，聽在耳裡很舒服。「請自由享用」，身處在擺著茶點的起居室裡，讓人很想全身放鬆躺下。「聽說這裡原本住的是一戶子孫很多的大家庭」，女老闆大西裕美子小姐說。保留原本的物件，夫妻倆再加進一點巧思，像是用舊門窗隔扇來做更衣處的屏障之類，他們想開一家從小孩子到老奶奶都適合住的民宿。

　　民宿所在的太秦，是鄰近東映、松竹攝影棚的電影村。因此這裡不只是去嵐山、嵯峨野等地的西邊觀光據點，也有許多去東映太秦電影村玩的家庭旅客。附近有一些零星的田地，聽說有房客會帶在無人看管的小攤買來的京都蔬菜回來煮。

　　因為從太秦到民宿的路不好找，雖然房客們拿著地圖請教車站站務員，但往往是有鄰居爽快地幫忙帶路。不管是民宿，還是這個小村，都籠罩在人心的溫暖之中。

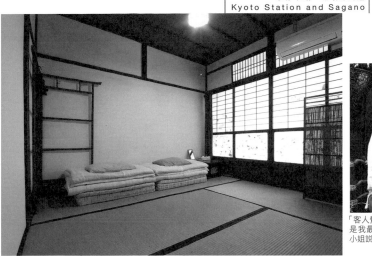

「客人覺得這裡像是自己家，是我最開心的事」，裕美子小姐說。

客房全是和室，棉被攤在榻榻米上，衣架和小鏡台擺在房間一角。

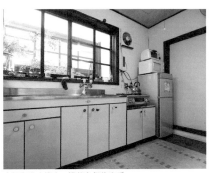

木框窗令人懷念，機能方便的廚房。

民宿原是雙世代住宅，因此浴室和洗臉台各有兩套，很方便。

Guest House
BOLA-BOLA

MAP→ P90

房價	純住宿一晚大通鋪房間每人2500日圓，個人室每人2500日圓起～（個人室兩人以上投宿時）。
電話	075-861-5663(8:00~23:00)
地址	右京區太秦堀內町25-17
交通	JR「太秦」站，徒步約五分鐘；嵐電「惟子辻」站，出站即到；市巴士「惟子辻」站，出站即到。
預訂	需要（如有空房可接受當日預約）
預訂辦法	電話、傳真（075-861-5663）、網站（e-mail）
網址	http://www.bola-bola.jp/
公休	無

語言服務： 日語、English、Portuguese
入住時間： 15:00~23:00
退房時間： ~11:00
門禁： 無
熄燈時間： 無
禁菸規定 吸菸請至浴室前吸菸區
淋浴間・浴室： 淋浴間2，免費。
※24小時皆可使用。
廚房： 有，可自炊。
洗衣機： 1台，200日圓。
無線網路： 有
電腦： 1台，免費。
信用卡： 不可
停車場： 無
容納人數： 5房15人
腳踏車租借： 500日圓/1日，8台。

京都花宿
Kyoto Hana Hostel

MAP→ P84

房價	純住宿一晚大通鋪房間每人2500日圓起～，個人室每人3000日圓起～（浴廁個人室兩人投宿時）。**※大通鋪房間有女子房和男女混住房。**
電話	075-371-3577（8:00～14:00/15:00～22:00）
地址	下京區粉川町229
交通	JR「京都」站（中央口），徒步約五分鐘。
預訂	需要（如有空房可接受當日預約）
預訂辦法	電話、網站（網頁訂房表格、e-mail）
網址	http://kyoto.hanahostel.com/index_j.html
公休	無

語言服務：日語、English、中文
入住時間：15:00～22:00
退房時間：8:00～11:00
門禁：無
熄燈時間：無
禁菸規定：吸菸請至玄關外
淋浴間‧浴室：浴室12（房間內），免費；浴室2（公共），免費；淋浴間2（公共），免費。**※24小時皆可使用。**
廚房：有，可自炊。
洗衣機：2台，200日圓（烘乾機100日圓/15分鐘）。
無線網路：有
電腦：2台，免費。
信用卡：可（VISA.Master）。
停車場：無
容納人數：18房52人
腳踏車租借：500日圓/1日，5台。

Guest House
TOMATO

MAP→ P84

房價	純住宿一晚大通鋪房間每人2200日圓起～，個人室每人2700日圓起～（個人室三人以上投宿時）。
電話	075-203-8228(9:00～21:00)
地址	下京區鹽小路通堀川西入志水町135
交通	JR「京都」站（中央口），徒步約七分鐘。
預訂	需要（如有空房可接受當日預約）
預訂辦法	電話、網站（網頁訂房表格、e-mail）
網址	http://kyoto.ihostelz.com/
公休	無

語言服務：日語、English
入住時間：16:00～21:00
退房時間：5:00～11:00
門禁：無
熄燈時間：21:00
禁菸規定：全館禁菸
淋浴間‧浴室：淋浴間2，免費。**※24小時皆可使用。**
廚房：有，可自炊。
洗衣機：1台，100日圓。
無線網路：無
電腦：3台，免費。
信用卡：不可
停車場：無
容納人數：14房40人
腳踏車租借：1000日圓/1日，3台。

Guest House Kyoto
Guest House京都 MAP→ P84

房價	純住宿一晚大通鋪房間每人2600日圓起～，個人室每人3100日圓起～（和室房四人投宿時）。※有長期住宿優惠（另議）※大通鋪房間有女客房和男女混住房式）。
電話	075-200-8657(8:00~22:00)
地址	下京區黑門通木津屋橋上行徹寶町401-1
交通	JR「京都」站（中央口），徒步約十二分鐘；市巴士「七条大宮」站，徒步約兩分鐘。
預訂	需要（如有空房可接受當日預約）
預訂辦法	電話、網站（網頁訂房表格、e-mail）、其他
網址	http://www.guesthouse-kyoto.com/
公休	無

語言服務：日語、English、中文、한국
入住時間：15:00~22:00
退房時間：~10:00
　門禁：無
熄燈時間：23:30
禁菸規定：吸菸請至玄關前
淋浴間・浴室：淋浴間3，免費。
　　　　　　※0:00~15:00請勿使用。
　廚房：有，可自炊。
洗衣機：1台，200日圓（烘乾機200日圓/30分鐘）。
無線網路：有
　電腦：4台，免費。
　信用卡：不可
　停車場：無
容納人數：4房18人
腳踏車租借：500日圓/1日，5台。

Budget Inn MAP→ P84

房價	純住宿一晚個人室每人3000日圓起～（和室房四人投宿時）。※有長期住宿優惠。
電話	075-344-1510(8:00~22:00)
地址	下京區油小路通七条下行油小路町295
交通	JR「京都」站（中央口），徒步約七分鐘。
預訂	需要（如有空房可接受當日預約）
預訂辦法	電話、網站（e-mail）
網址	http://budgetinnjp.com/
公休	無

語言服務：日語、English
入住時間：16:00~21:30
退房時間：~10:30
　門禁：無
熄燈時間：無
禁菸規定：吸菸請至屋外指定區
淋浴間・浴室：浴室各房1間，免費。
　　　　　　※24小時皆可使用。
　廚房：有，可自炊。
洗衣機：1台，200日圓（烘乾機300日圓/70分鐘）。
無線網路：有
　電腦：1台，免費。
　信用卡：不可
　停車場：無
容納人數：8房40人
腳踏車租借：無

J-Hoppers Kyoto Guest House

MAP→ P84

房價	純住宿一晚大通鋪房間每人2500日圓，個人室每人3000日圓～。※**大通鋪房間有女客房和男女混住房。**
電話	075-681-2282 (8:00~14:00/15:00~22:00)
地址	南區東九条中御靈町51-2
交通	JR「京都」站（八条口），徒步約八分鐘。
預訂	需要（如有空房可接受當日預約）
預訂辦法	電話、網站（網頁訂房表格、e-mail）、預訂網站
網址	http://Kyoto.j-hoppers.com/
公休	無

語言服務： 日語、English、Español
入住時間： 15:00~22:00
退房時間： 8:00~11:00
門禁： 無
熄燈時間： 無
禁菸規定： 吸菸請至玄關旁吸菸區
淋浴間・浴室： 淋浴間3，免費。
　　　　　　　※**24小時皆可使用**
廚房： 有，可自炊。
洗衣機： 1台，200日圓（烘乾機100日圓/30分鐘）。
無線網路： 有
電腦： 2台，免費。
信用卡： 可（VISA. Master）。
停車場： 2台，免費。※**要預約。**
容納人數： 7房30人
腳踏車租借： 500日圓/1日，6台。

GUEST HOUSE Tarocafe

MAP→ P84

房價	純住宿一晚大通鋪房間每人3000日圓。※**有長期住宿優惠。**
電話	070-5500-0712(8:00~22:00)
地址	下京區七条通烏丸東入真苧屋町220-2-3
交通	JR「京都」站（中央口），徒步約五分鐘。
預訂	需要（如有空房可接受當日預約）
預訂辦法	電話、網站（網頁訂房表格）
網址	http://www.uno-house.jp/
公休	無

語言服務： 日語、English
入住時間： 15:00~22:00
退房時間： 7:30~11:00
門禁： 無
熄燈時間： 23:00
禁菸規定： 吸菸請至屋外指定區域
淋浴間・浴室： 淋浴間1，免費。
　　　　　　　※**24小時皆可使用。**
廚房： 有，可自炊。
洗衣機： 1台，200日圓（烘乾機200日圓／30分鐘）。
無線網路： 無
電腦： 1台，免費。
信用卡： 可（VISA. Master. Amex. Diners. JCB）。
停車場： 無
容納人數： 2房10人
腳踏車租借： 500日圓/1日，3台。

旅宿ATAGOYA MAP→ P85

房價	純住宿一晚個人室每人3500日圓起～（和室房兩人以上投宿時）。 ※有長期住宿優惠（另議）。
電話	075-881-7123(10:00~22:00)
地址	右京區嵯峨天龍寺東道町4-27
交通	嵐電「嵐電嵯峨」站、JR「嵯峨嵐山」站，出站即到。
預訂	需要（如有空房可接受當日預約）
預訂辦法	電話、網站（e-mail） ※當日訂房請電話預約
網址	http://www.facebook.com/ KyotoAtagoya
公休	無

語言服務： 日語、English
入住時間： 16:00~22:00
退房時間： 6:00~10:00
　門禁： 無
熄燈時間： 23:00
禁菸規定： 全館禁菸
淋浴間‧浴室： 淋浴間1，免費。
　　　　　　　※浴缸使用300日圓。
　　　　　　　※24小時皆可使用。
　廚房： 有，可自炊。
洗衣機： 無
無線網路： 有
　電腦： 1台，免費。
信用卡： 不可
停車場： 2台（1000日圓/夜）
容納人數： 3房10人
腳踏車租借： 無

Utano youth hostel
宇多野青年旅館 MAP→ P85

房價	純住宿一晚大通鋪房間每人3300日圓起～，個人室每人4000日圓起～（雙人房兩人投宿時）。 ※未滿十九歲優惠500日圓。 ※早餐600日圓，晚餐950日圓。
電話	075-462-2288(7:00~23:00)
地址	右京區太秦中山町29
交通	市巴士「青年旅館前」站，下站即到。
預訂	需要（如有空房可接受當日預約）
預訂辦法	電話、網站（網頁訂房表格、e-mail）
網址	http://www.yh-kyoto.or.jp/utano/
公休	無

語言服務： 日語、English
入住時間： 15:00~23:00
退房時間： 6:00~10:00
　門禁： 23:30
熄燈時間： 23:00
禁菸規定： 吸菸請至接待處前
淋浴間‧浴室： 大浴場男女各1，免費；淋浴間男女各2，免費。※大浴場0:00~7:00/9:00~15:00請勿使用。淋浴間0:00~6:00/9:45~15:00請勿使用。
　廚房： 有，可自炊。
洗衣機： 4台，100日圓（烘乾機100日圓/30分鐘）。
無線網路： 有
　電腦： 3台，100日圓起。
信用卡： 可（VISA. Master. Amex. JCB）。
停車場： 26台，免費。
容納人數： 41房170人
腳踏車租借： 500日圓/1日，15台。

偏愛京都

　　「喜歡焦糖拿鐵、還是原味拿鐵多些？」

　　如果回答是「焦糖拿鐵」，Milly總會任性判斷或許跟這人不是那麼合拍。

　　「喜歡東京還是京都？」

　　如果回答是「京都」，就又私自以為跟這人意氣相投。更進一步地，當獲悉這人不但喜歡著京都，還偏執於京都細微的角落情緒時，就彷如找到了知音。

　　畢竟愈來愈意識到，京都魅力在於細則。

　　珍惜收藏朦朧晨光下，於清水寺三年坂邂逅那株垂櫻的剎那。

　　坐臥低調高山寺簷廊，眺望遠山將心思放空，好讓遙想飄得更遠。

　　京都典雅建築輝映的紅葉、櫻色景致的確讓人迷戀，可是漸漸開始懂得去讚嘆新綠京都的清新透明，同時樂在收集自己的京都私路徑。

　　追尋京都細節的過程中，似乎也能體認著對旅行認知的變化。

　　從初次踏入「金閣寺」的滿足感，到近年不論專程或是路過京都，一定要去探訪千年大木環繞「青蓮院」的眷戀。探索美好京都的腳步開始偏離主要街道，轉為踏入連貓咪都可以隨興伸懶腰的小巷弄。在品味了風華旅館、黃昏淺酌、無菜單割烹晚餐、深夜咖啡等等自我陶醉的「大人京都」體驗後，甚至飄飄然地自以為已經有充分的氣度和餘裕可以征服京都。當然在此同時，另一個聲音會嘲笑著說：「還早還早～，如果京都可以這樣小看，京都就不是京都了。」

　　從選擇旅宿的範圍，同樣可以窺看到其中的轉折。

　　初次京都之旅住宿在平安神宮旁的YH青年旅舍，之後貪圖方便就都是
預約制式化的商務旅店。但隨著對京都旅行的視野改變，Milly開始雀躍於
體驗不同的住宿型態。

　　像是置入時尚設計風的京風HOTEL、可以獨占鴨川露台的京町家、嵐
山頂級溫泉旅館。在不惜費用住宿憧憬旅店的同時，倒也樂在發掘一些更
貼近京都日常的民宿，一種可以體驗古老京都居住格局的Guest-House。

　　本來多少擔心自己或許已然不能適應民宿類似青年旅舍的合宿形式，
可是首次選擇住宿的「錺屋」經驗極為美好，也就加強了日後預約京都民
宿的信心。

　　洋溢著大正浪漫風情的「錺屋」，是以百年歷史的藥房改建，至今
門上還寫著「龜田利三郎藥舖」字樣。不同於嬉皮、背包客氣息的Guest-
House，「錺屋」更像是復古版的女子分租公寓。尤其推薦的是那貼著藍白
磁磚、吊掛水晶吊燈、備有充足北歐雜貨餐具的共用廚房，利用這廚房單
單是燒壺熱水，沖杯咖啡配上烤土司已經充分幸福。

　　6人共用的女子房，一人一晚住宿不過是2500日圓。一個女子旅行偶而
也可以小小奢華的，預約彷彿是昔日電影場景般的6500日圓洋房個室。

　　一宿50000日圓的頂級川畔旅館也好，2500日圓演出著昔日風華的民宿
也好。

　　重要的或許不是價位，而是明白如何以京都來寵愛自己的悠然自在。

錺屋
京都市下京區五条通室町西入南側東錺屋町184
http://kazari-ya.com/

生活達人日本旅遊中毒者　*Milly*

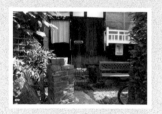

走吧！去京都生活——
元田中 閑話堂

　　其實去京都旅行一次兩次之後，最無法忘懷的，往往不是出自那些觀光場景，而是生活中一個小小的片刻。

　　這是位於京都北邊，叡山電鐵元田中站附近的民宿。

　　他其實是小小的民居改造而成，兩層樓的高度，完全不顯眼的招牌，但是卻有一個充滿家居感的廚房，就像日本漫畫裡面會出現的那種，而不是偶像劇裡面那種華麗或是特別乾淨的廚房。

　　簡單樸實，就像是我們每天會生活在其中的場景一樣。

　　我們的房間就在廚房的旁邊，房間兩邊都是和式的格子門，一邊通往客廳，一邊通往廚房與浴廁，雖然只在那邊住了兩天一夜的時光，但是卻讓我印象非常深刻，每次推開通往廚房的門，總會忍不住去碰碰冰箱與鍋碗瓢盆。像是長久生活其中的感覺讓我有點無法自拔地迷上這家民宿。

　　總覺得，那就像是我們在日本的居所一樣。

　　也像我們那永遠不會隨著時光消失，也不會消滅，懷古的情懷一樣。

　　那天早上，我們離開大阪新世界，轉搭阪急電鐵到京都出町柳站，轉叡電只要一兩站就可以抵達元田中站，叡電沿線除了幾個總站之外，基本上沿線的站都只有小月台，連車站大門都沒有，下車時要記得把車票還給電車前的車掌先生（其實這條線的車廂也只有兩節而已，賞楓季節會改成可以觀景的座位喔，可以看到大片楓紅，非常迷人）。

　　閑話堂藏在小小住宅區間，剛開始我們拖著行李繞來繞去，看著IPAD上的定位，卻找不到旅館招牌，最後看見一棟復古可愛的房子，種滿植物還有一些有趣的裝飾，大門大大敞開，我們夫妻倆猶豫半天，最後銀快鼓起勇氣跟裡面忙著走來走去的女孩打了招呼，這才確定這就是我們要過一晚的旅館。

　　昨晚的旅客才剛退房，小姐正在整理房間，她俐落地紮起頭髮，雖然看起來還有點忙亂，蜜色臉蛋卻滿是親切的笑容；現在回想起來還是覺得

那個上午很特別，陽光灑入有著寬敞客廳的閑話堂，這裡那裡堆放著一些資料，幾顆民族風的抱枕，幾張好坐的椅子，還有寬敞大方的大桌，有點雜亂又那麼的清爽宜人。窗外叡電轟隆隆的過去，涼風習習，我們擱下行李，得到一把纏著麻繩球球的鑰匙，就踩著陽光衝去鞍馬了。

　　京都很迷人，每一次去，都覺得對這個地方多一點點了解，多一點點體驗。也許，也就是在那些旅行的過程中，才會真正感覺到，真正的美有時不在精緻新穎亮麗，而在那些不怎麼起眼，實際相處體驗起來卻又很有「感覺」的事物上。

　　這不是一家住起來很舒服的旅社，她有著木頭＆榻榻米地板，就算是雙人房也是一張床跟一組床組棉被鋪在榻榻米上，就算關上門窗也還是聽得到火車隆隆經過的聲音，客廳裡也隨時聽得到來自不同國度的外國人會用著零碎的英文與日文交談（有時還有法語或其他語言），到了很晚也得等著迎接客人而敞開大門。

　　那晚我們為了一個半夜才趕到的女孩等門，跟一個才剛離開台東都蘭的外國人聊天（他是被朋友邀請到日本玩的，上一站是在台東待了幾個月），吃過了附近街上好吃的烏龍麵（招牌就叫麵店，是一對父子開的）和又大又軟的章魚燒，還半夜跑去街上吃了奇妙的中華料理（銀快點了天津燒，我吃了一個中華炒飯）。

　　明明旅行中一切都是零碎的，隨機的，走到哪算到哪的；可是啊，每次想起閑話堂，總覺得那些美好的畫面永遠留在心裡的某個角落。當然，旅行永遠不完美，有這些那些不方便或不順遂的地方，但旅行結束後，留下的永遠是那些最美的記憶，便宜又可愛，有點吵雜不方便又超級迷人的閑話堂啊，我還會再去的喲！

閑話堂

京都府京都市左京區田中南大久保8
http://www1.ocn.ne.jp/~kanwado/index.htm

知名部落客　沒力史翠普

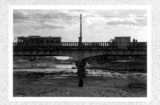

我的京都，重點在散步

大多朋友都知道我喜歡京都，所以只要有人想去京都，就會先來問我京都哪裡好玩？不管是傳臉書簡訊或當面回答，我的標準答案都是：「我的京都，你應該覺得很無聊！」

所以我寫了一本沒有大賣的書，《去京都學散步》。介紹京都的玩法，不鼓勵瘋狂掃街和廣搜神社，而是強烈建議大家該把體力花在「走路」這件事上，把注意力聚焦在經過的京都老屋和小人物。京都市區街道是仿造中國長安城的棋盤式設計，這完全是鼓勵旅人「勇敢散步吧！」的友善設計，沒有藉口擔心迷路，左繞右繞，就能走回認得的地方。

我的京都，重點在散步。

每天開始散步的起點，當然就是入住的地方。記得有次京都之旅，安排幾天住在由町家改裝而成，位在熊野神社旁的和樂庵民宿。因為選擇素泊，所以每天我都很早離開，到外頭尋覓早餐。沿著民宿前的東大路通一直走，二十分鐘以內就會走到京都大學，我會先去便利商店買好小岩井咖啡牛奶和炒麵麵包，二個加起來約三百圓左右。然後走進校園，吃完這份經濟早餐，吃飽後就開始逛京大校園。京大讓我最感興趣的，是靠近正門口處有個學生為長期抗議而臨時搭起的帳篷。帳篷裡不只有睡袋，還有一張床、書櫃和小桌子，簡直就是把宿舍房間活脫脫搬到戶外來，抗議學生在這違和的四方空間裡，從容存在。

走出京大，位置是東大路通和今出川通的交叉口。我的散步路線在這裡轉彎，左轉九十度，沿著今出川通向西走。十五分鐘內，就會走到全

京都我最喜歡的地方，鴨川出町柳。這裡是高野川和賀茂川交匯之處，也就是鴨川的起點，我都稱它為：跳烏龜的地方。若走上今出川大橋往河面看，有一排石頭做的烏龜和千鳥橫越鴨川，這不是什麼裝置藝術，而是一條讓人「蹬、蹬、蹬」跳過的渡河捷徑。自從第一次來過這裡，從此不會再走路上大橋。跳烏龜的樂趣，在於身旁的人（包括寵物狗）都對這件事樂此不疲，我們素昧平生，卻在鴨川中央的石烏龜上，各自很有默契地將身子一左一右，閃過彼此，完成一次不期而遇的美好錯身。

通常散步到這裡，我就會停下來休息，至少二小時，將耳機插入iphone，開始聽起羊毛とおはな。我坐下來的地方，是鴨川中央的小三角洲。從這個位置看出去，視線兩邊有持續跳躍、美好錯身的陌生人們，上方有車水馬龍的今出川大橋。再往上看，發現盤旋飛翔的鷹群，我以為牠們只是悠哉盤旋，其實每雙鷹眼都在覷覦底下人們手中的食物。我就被攻擊過一次，當時手中的冰淇淋只吃一半，瞬間虎口一震，那剩一半的冰淇淋已被鷹嘴叼走。那次的意外讓我驚喜，原來心中熱愛的鴨川出町柳不只是悠閒勝地，同時也是大自然弱肉強食的真實戰場。

「去京都，一定要去鴨川跳烏龜喔！」這是我唯一會建議朋友的京都行程。我的旅程安排，抵達和離開的那一天，都會散步到這裡。再跳一次烏龜，再次坐下來，如進行儀式般，誠心感受鴨川的涓涓細節。我很喜歡這樣的京都玩法，並不怎麼特別。只是效法當地人，結束一天忙碌後，回家前先走到自己偏愛的地方，稍作休息。手裡有罐啤酒更好，當魔幻時刻來臨，向日落前的京都天空，乾杯！

和樂庵
京都市左京區聖護院山王町19－2
http://gh-project.com/

飛鳥季社社長　季子弘

漫步慢食・錦秋的京都

　　秋高氣爽，秋風爽颯，一年之中最適合出遊的季節就是秋天了。從十月下旬開始，京都的山頭一點一點染上秋色；翠綠、燦金、豔橙、炙紅色的楓葉，以藍天為幕、神社古剎枯山水庭園為舞台，揮灑出層次瑰麗、懾人心魄的脫俗之美，既有侘寂的韻致又充滿奔放的魅惑。而堀川通兩旁高大參天的銀杏樹，此時也換上了耀眼的金黃衣裳，茂盛比鄰的堂堂氣勢與風采，與紅葉相較毫不遜色。

　　在深秋的午後，我喜歡備好一壺熱煎茶、帶著一本書，去出町ふたば買兩個豆餅，然後到府立植物園溫室前那棵光燦奪目的巨大銀杏樹下，度過恬靜的下午茶時光。也或者，騎著單車到離住家不遠的嵐山，避開渡月橋畔的觀光人潮，獨自往桂川上游走去，層層疊疊的醉人紅葉，在樹梢閃耀，在眼下婆娑，仰望與俯視之間，便忘卻了煩憂。年復一年，我為紅葉癡狂，為銀杏謳歌。

　　除了賞楓，秋天正是品嘗松茸、栗子以及湯豆腐的好時節。日本人尤其是京都人掌握季節感的功力已經出神入化，食衣住行的所有細節莫不符合當季。其中尤以食文化最能將四季風采詮釋得淋漓盡致。八月中旬五山送火後京都雖仍悶熱，和菓子老舖的櫥窗前秋意已濃。一個個精雕細琢像藝術品般美麗的上生菓子，高雅的菊花、漸層逼真的紅葉造型，讓我讚嘆之餘，總忍不住挑選一兩個買回家。拿出茶筅茶碗刷一碗熱抹茶，搭配賞心悅目又可口的和菓子，心懷感恩的徐徐享用。

　　而京懷石料理除了講究絕對的時令美味，包括食器、室內擺設等等，都必須反應出季節感。在寒氣逼人，平均溫度不到攝氏十五度的晚秋，跪坐在榻榻米上一邊慢慢享受一道道冷盤、燉煮、炸物等佳餚，一邊細細體會師傅的匠心巧手。不僅滿足了口腹，更是一場視覺與心靈的極致饗宴。

　　今年（二○一四）京都被美國權威旅遊雜誌《TRAVEL＋LEISURE》的讀者評選為全世界最富魅力的觀光都市，終年可見來自世界與日本各地的旅人在這千年古都裡流連，尤其是春秋兩季，住房時常供不應求。除了設備一流的五星飯店、便捷舒適的商務旅館，由傳統京町家改建而成的民宿更是受到歐美旅客的青睞。由於我定居在此，關於京都旅宿經驗甚少。但衷心推薦朋友，有機會的話請嘗試町家民宿。雖然沒有一般飯店的機能，也要和他人共用衛浴，然而這是體驗京都深厚的文化底蘊以及優雅的生活美學的捷徑之一。位在祇園一帶的「一空」，由百年以上歷史的老茶屋建築物改建，老闆川內先生秉持「這世界上不分國籍、無論宗教，大家都生活在同一個天空下」這樣的理念而開設。白天飽覽山水風光與世界遺產後，夜晚何妨在充滿京都情緒的町家民宿安歇呢？

一空IKKUU
京都市東山區新宮川町通松原下る西御門町440番6
075-741-6544

京都在住　林奕岑

京都，永遠的第二個家

　　對我而言，「京都」不只是一個觀光景點，在情感上他曾經是一個家，有我在此生活過的痕跡。所以每次回到京都時，我都是選擇入住民宿，除了預算上的考量，更是為了接近在當地生活的感覺，去回味之前在京都留學一年的美好記憶。民宿設備比不上飯店的齊全便利，但是位在小巷弄中的民宿，從入住的這一刻，就開始融入京都的生活。

　　每天踏出民宿之後，擦身而過的或許是趕著上課的高中生，也或許是快步而行讓你驚訝不已的爺爺奶奶，更或許是身穿和服的優雅京都婦人。停留在京都的日子，我喜歡在午後坐在文人雅士曾經駐足的昭和老舖喫茶店裡喝杯咖啡，欣喜在散策時遇見不同的神社寺廟，都已在京都存在數百年的時光，有屬於自己特殊的歷史風情，有時只是隨意路過的地點，但卻在日本歷史上有著重要意義的地點。是的，我呼吸著京都的空氣，走在京都的日常風景裡。

　　近幾年京都越來越多有民宿開設，有許多雜誌書本開始針對京都的民宿做介紹。之前就曾經讀過這本書的日文原本，以地點去說明京都各個區域有哪些推薦的民宿，除了房價之外，還簡單介紹民宿的資訊，方便讀者了解民宿可以提供哪些服務，還有照片與文字進一步說明民宿內的模樣，詳細傳達民宿的魅力給讀者。很開心現在中文本出版，可以讓更多想要去京都旅行的朋友，認識更多民宿與背包客旅館，讓大家可以了解京都不只有嶄新的西式飯店與高價的日式旅館，還有具有各具特色的民宿可以選擇。

　　而民宿之中，我最推薦的就是由古屋町家改建而成的民宿，不少有心人士因看到京都內一些古屋町家閒置無人居住而日漸傾頹，覺得十分可惜，而開始動手整理這些有價值的建築物，賦予老屋新生命，精心挑選舊物品裝飾室內空間，希望讓外地旅客可以體會到京都古屋町家的老味道。一木一石一桌一椅都帶著歷史軌跡，那是專屬於古屋町家的魅力。

　　但也因為古屋町家的悠久，設備比不上飯店，入住前還是要先有一些心理準備。除了要與其他房客共用衛浴之外、房間隔音也不好，夜晚有時還會聽到隔壁房客的低語與呼聲，走在被多年踩踏而顯得光亮的走廊上，木板嘎嘎作響的聲音迴盪屋內，可是這些不便對我來說，反而是增添京都生活感的小趣味。我通常入住民宿時，會在大家還在沉睡的清晨，早一點起床，然後泡一杯熱咖啡，靜靜地坐在緣廊，感受京都清晨微涼的空氣。而夜晚，喜歡坐在客廳裡，昏黃的燈光包圍著自己，可能是在整理當天出去遊玩的照片，更或者看著民宿提供的刊物，計畫明天的行程。有時，因為緣分而同天入住民宿的室友們，在客廳互相用英文或日文，聊著彼此旅行的心得。這是我最喜愛的時刻，旅人們跨越國境與語言的限制，在老屋的客廳裡交流所見所聞。

　　說起我第一次住宿的京都町家民宿，是位於宮川町巷弄間的樂座(RAKUZA)，樂座的前身是超過百年的町家，曾經是一間高朋滿座的祇園茶屋。樂座接待了許多來自台灣的旅客，算是小有名氣的一間町家民宿。年輕的工作人員親切有禮，而且交通位置十分便利，離四条河原町鬧區也只需要步行就可以抵達，因為百年時光的妝點，讓民宿內外都很有情調，但也因為歷史悠久，猶如我前面所提，難免有缺點，是否自己能夠忍受這樣的缺點，也可以這樣的環境中自我約束，尊重民宿內住宿的其他人，這是身為自助旅行者最基本的守則。

　　我認為用心的選擇每晚宿泊，不只是有個地方可以落腳休息，而是讓住宿這件事情，成為旅行途中的一個值得回味的故事。

樂屋
京都市東山區宮川筋2-255
http://rakuza.gh-project.com/

知名部落客　阿曼達

Data:

Data:

品味地球 KTC2019

京都民宿導覽手冊

--

作者	Arika（アリカ）
譯者	張富玲
責任編輯	楊佩穎
美術設計	徐小碧
執行企劃	林倩聿

董事長	趙政岷
總經理	
總編輯	余宜芳
出版者	時報文化出版企業股份有限公司
	（一〇八〇三）台北市和平西路三段二四〇號四樓
	發行專線—（〇二）二三〇六－六八四二
	讀者服務專線—〇八〇〇 - 二三一 - 七〇五、（〇二）二三〇四 - 七一〇三
	讀者服務傳真—（〇二）二三〇四 - 六八五八
	郵撥—一九三四 - 四七二四時報文化出版公司
	信箱—台北郵政七九～九九信箱
時報悅讀網	www.readingtimes.com.tw
電子郵件信箱	ctliving@readingtimes.com.tw
時報出版臉書	https://www.facebook.com/readingtimes.fans
時報出版生活線臉書	http://www.facebook.com/ctgraphics
法律顧問	理律法律事務所 陳長文律師、李念祖律師
印　刷	華展彩色印刷股份有限公司
初版一刷	2014 年 10 月 17 日
初版二刷	2015 年 1 月 23 日
定　價	新台幣 260 元

KYOTO GUESTHOUSE ANNAI
©Arika Inc. 2013
Originally published in Japan in 2013 by MITSUMURA SUIKO SHOIN PUBLISHING CO.,LTD.
Chinese translation rights arranged through TOHAN CORPORATION, TOKYO.,
and AMANN CO., LTD. TAIPEI.
All rights reserved.

國家圖書館出版品預行編目 (CIP) 資料

京都民宿導覽手冊 / Arika（アリカ）著，張富玲譯 -- 初版 .-- 臺北市：時報文化，2014.10
　　面；　公分 .--（品味地球 KTC2019）
ISBN 978-957-13-6099-7(平裝)

992.6231　　　　　　　103019728